CW01332887

كيف تحب وطنًا

أوكسانا تيموفيثا

كيف تحب وطئًا

تمّ امرأة

زرت مؤخرًا بلدًا رائعًا،
هناك تتماوج الشعاب المرجانية في موجة عنبر،
والزمن تَوَقَّف في بساتين الظلال،
والسحب تسبح بلون طائر النحام.

النهر يتلألأ في جبال الزمرد،
مثل حكاية خرافية جميلة،
وعميقة مثل حلم.
يريد أن يصل إلى القمر
بأطراف أمواجه الذهبية

سوف تفهميني،
لا يمكنك العثور على بلد أفضل.
سوف تفهميني،
لا يمكنك العثور على بلد أفضل.
—جائًا أجوزاروفا

كوچيڤنيكوڤو

أنا من كوچيڤنيكوڤو. هي قرية في سيبيريا، على ضفاف نهر أوب. هناك التقى والداي، وهناك وُلِدت. بعد عام، رحلنا من هناك إلى كازاخستان، لذلك لم أتذكر كوچيڤنيكوڤو أبدًا. لم أفكر إطلاقًا في هذا المكان أو أبحث عنه على الخريطة. كانت قرية كوچيڤنيكوڤو التابعة لإقليم تومسك موجودة، بالنسبة لي فقط، كعلامة تشير إلى مكان الولادة في جواز السفر. لم أكن حتى متأكدة من أن هذا المكان ما زال موجودًا: فالعديد من قرى سيبيريا أُفرغت، قبل انهيار الاتحاد السوفيتي، وأصبحت مرة أخرى غابة.

لكنني أتذكر سيبيريا. أسرتي من هناك. عاشت الجدة الكبرى ناستيا في قرية بالقرب من كيميروڤو. كانت، أثناء الحرب الأهلية، تساعد الفدائيين – الشيوعيين الذين كانوا يقاتلون ضد جيش كولتشاك. ذات مرة، صَفَّ الحرس الأبيض جميع سكان القرية في طابور واحد، وطلبوا أن يرشدوا عن الشخص الذي حمَلَ المواد الغذائية إلى الغابة. تجمع الفلاحون بحيث كانت ناستيا وراء الحشد، وتمكنت من الهرب. ظلت تركض حتى رأت كومة قش، فدخلت فيها واختبأت. قام البيض باقتفاء أثر الفارين إلى أن رأوا كومة القش وبدأوا في وخزها بالحراب والشَّوك. جلست ناستيا في القش بدون حركة. كادت أسنان حراب الحرس الأبيض تلمس جسدها.

لكن القش انكمش وأخفى جدتي الكبرى. كان هو أيضًا يساعد الفدائيين.

عندما بلغت أمي ثلاثة عشر عامًا، غادرت القرية إلى المدينة لتكمل تعليمها المدرسي. وبعد الانتهاء من المدرسة التحقت بجامعة تومسك. التقت هناك بزوجها الأول، الذي أنجبت منه شقيقتي لينا، وهناك أيضًا انفصلت عنه ووجدت عملًا في كوتشيكوفو كمراسلة في إحدى الصحف القروية. عندما كنت طفلة، زرت تومسك أيضًا، لكن في الغالب كان ذلك خلال السفر والتنقل. يبدو لي أن هذه المدينة هي الأولى عمومًا في حياتي. في عام ١٩٨٤، بقينا هناك لعدة أيام، ورأيت كيف كان الثلج الرمادي يسير في النهر. وقبل ذلك، نُقلت عبر تومسك بالقطار إلى قرية بالاجاتشيفو الصغيرة، إلى جدتي وجدي. كانا يعيشان في كوخ خشبي روسي به فرن كبير، يزرعان الخضراوات والزهور. وكانا يربيان بقرة ضخمة، يميل لونها إلى لون حمامة رمادية، يدللانها باسم «الطفلة». في الصباح، كانت جميع أبقار القرية تخرج للرعي، وعند غروب الشمس، تستدعيها جدتي بصوتٍ عالٍ: «حبيبتي، طفلتي!». وفي المساء، بعد الحَمّام، كانوا يضعون أمامي قدحًا معدنيًا كبيرًا من حليب البقر الطازج.

كان القطار يمر مرة واحدة في اليوم عَبرَ محطة بالاجاتشيفو من تومسك إلى بيلي يار. وحولنا تقف غابة مثل جدار أخضر غامق كثيف. وكانت التايجا التي تمتد لكيلومترات، لا يمكن اختراقها، لأن الأشجار عالية بشكل غير معقول، تصل تقريبًا إلى عنان السماء. في وقت لاحق، في مرحلة البلوغ، ظهرت لَدَيَّ فرضية بأن أشجار سيبيريا، كانت على الأرجح، تبدو طويلة جدًّا بالنسبة لي لأنني كنت صغيرة، ولكن هذه الفرضية لم تتأكد. فالأشجار هناك فعلًا كبيرة.

تأكدت من ذلك عندما انتهى بي الأمر، لأول مرة بعد عام ١٩٨٥، في منطقتنا – خلال زيارة عمل قصيرة. ففي عام ٢٠١٦، دعتني الفنانة والمنسقة الألمانية هائًا هورتزيج إلى نوفوسيبيرسك للمشاركة في ورشة ضخمة لفن الأداء بدعم من معهد جوته المحلي. وفي مشروع يُسمى «أحاديث من غرفة مظلمة: أداة لإحياء النصوص المفقودة والمعتمة»، ناقش المشاركون، من أماكن وسياقات مختلفة ومتنوعة، موضوعات غير عادية للغاية بأشكال وصيغ غير عادية بالمرة. كانت هذه الاجتماعات أشبه بأحاديث الروس التقليدية التي تجري في المطبخ بينما يجتمع الناس حول طاولة لشرب الفودكا أو الشاي أو كليهما، ويناقشون السياسة والفن وأشياء أخرى مهمة، أو يلقون محاضرات على

شخص غير معروف مسبقًا. كان من المقرر أن أشارك في مناقشات المطبخ حول الحركة أو الحالة الروسية، وأن ألقي مرتين محاضرة فلسفية حول الزومبيز ونهاية العالم – في إحدى الليلتين على أحد الأشخاص، وفي الليلة الثانية على شخص آخر. كانوا قد دعوا أيضًا رفيقي القديم إيجور تشوباروف إلى هناك. وكنا قبل وقت قصير من هذه السفرية قد رأينا بعضنا البعض في مؤتمر في موسكو. قال إيجور إنه يخطط، بعد ورشة فن الأداء، للذهاب إلى تومسك بالسيارة مع صديقه قولوديا. وافقت على الانضمام إليهما وفتحت الخارطة. كانت المسافة بين تومسك ونوڤوسيبيرسك ٣٠٠ كيلومتر. وهي مسافة بسيطة حسب المعايير السيبيرية. وإذا سرنا من الطريق القديم، عَبرَ كوليڤان، ففي ثالث ساعة ستمر السيارة على كوچيڤنيكوڤو. تلك القرية التي تشير، في جواز سفري، إلى مكان الميلاد. الوطن.

أصابتني حالة من القلق وأنا لا أزال في نوڤوسيبيرسك. كنت قلقة مثل طفلة أثناء تجهيزي للرحلة القادمة. مَرّت ورشة فن الأداء بشكل رائع للغاية. وبعد يومين من أحاديث ومحاضرات المطبخ، غادرنا نوڤوسيبيرسك في سيارة عابرة. إذ وافقت المرأة التي كانت تقود السيارة، بلطف، على أخذنا عبر الطريق القديم الطويل.

لا أستطيع أن أتذكر، لكنني أعلم أنني سافرت في وقت ما على هذا الطريق. ففي عام ١٩٧٨، لم يكن هناك آنذاك طريق جديد بعد، وكان من الضروري الوصول إلى كوچيڤنيكوڤو بالحافلة من تومسك إلى نوڤوسيبيرسك والعودة. ومثل كل الطرق في سيبيريا، تبين أن هذا الطريق أيضًا سيئ، لذلك سرنا ببطء. وكلما اقتربنا من تومسك، أصبحت أشجار الغابة أعلى. وكانت أجزاء منها تقطع مروج شهر مايو الممتدة المشرقة، بينما تنبعث من الحقول السوداء التي حرثت للتو رائحة طازجة، والصقور تُحَلِّق فوقها. وعلى جانبي الطريق هنا وهناك، وقف الناس في المستنقعات يبيعون عصير البتولا.

عند مدخل كوچيڤنيكوڤو، سطع المشهد الرعوي بزخات من أشعة الشمس: فجأة حل محل سهوب التايجا الزمردية بستان ضخم ومشرق من البتولا. لقد أفعمني بالدهشة وطني المنسي غير المعترف به. بدت الجذوع البيضاء الطويلة المتكررة شفافة. ليس الصنوبر، ولا التنوب،¹ ولا البلوط – فقط وحدها البتولا التي تفجَّرَت ازدهارًا وخصوبة مع خُضْرَة مايو. أنا لا أكذب: لقد اختفت قمم الأشجار بشكل طبيعي في مكان ما على حدود السماء. والبستان يحيط بقرية روسية كبيرة. وعلى المنحنى كان الشعار الذي يقف متباهيًا، والذي

ظهر هنا ربما في الوقت نفسه مثلي: «هنا، على نهر أوب، على أفضل أراضي سيبيريا، نحن نبني مدينة - بستان، وندعوكم للمشاركة!».

اتصلت بأمي في بطرسبورغ وسألت عما إذا كانت تتذكر العنوان الذي كنا نعيش فيه في كوجيفنيكوڤو. ارتبكت أمي. لم تتذكر اسم الشارع أو رقم المنزل. يوجد مبنى واحد من خمسة طوابق في القرية، يتبعه إما حظائر أو زرائب للحيوانات، ومنزل مكون من طابقين بجوار البستان مباشرة. سألنا المارة عن مكان وجود المبنى المكون من خمسة طوابق، وسرعان ما وجدناه بالقرب من الطريق الرئيسي. ها هو، يوجد خلفه زرائب خشبية متهالكة، ومن ثم منزل رمادي طويل مكون من طابقين بشريط أحمر، في شارع كوماروڤا ١٣. كان الناس يجلسون عند المدخل. سألت، لكن لا أحد كان يتذكرنا.

خلف المنزل، كانت تظهر مباشرة بدايات ذلك البستان بالفعل. وبصورة أدق، كانت تبدأ الحديقة التي تحولت إلى بستان البتولا، مع ملاعب الأطفال القديمة التي أصابها الصدأ جزئيًا، وملصقات: «أيها الناس! برجاء أن تكونوا متحضرين! ألقوا بالقمامة في الصناديق فقط!»، «حتى الأرنب يعرف: المرور عبر الحديقة

١٦

يخرب التصليحات التي تقوم بها البلديات!». من بين أدوات لعب الأطفال، اكتشفنا أهم الأراجيح السوفيتية وأكثرها قربًا وحبًّا – لودوتشكا. إنها وبمعجزة ما لا تزال تعمل. قفزت على إحدى الأراجيح، وشعرت بفرحة تحليق الطفولة. واصلنا السير بطول المسارات الممتدة بين الخضرة، بين الأراجيح الصدئة والبتولا البيضاء. ما أكثر الضوء، وما أكثر الإشراق والاحتفال والفرح في بستان شهر مايو: كأنني كنت أحاول طيلة الوقت تذكر شيء لم يكن موجودًا، وهو الآن موجود لديَّ.

تشو

أنا من تشو. وهي مدينة صغيرة في جنوب كازاخستان، ومحطة سكة حديدية تتقاطع فيها الاتجاهات على خط ألماتا – تاراز. تُسمى الآن شو باللغة الكازاخية. ولكن في الحقبة السوفيتية كانت محطة تشو، على نهر تشو، في وادي تشوي التابع لإقليم دجامبول. اشتهر هذا المكان في جميع أنحاء الاتحاد السوفيتي بالقنب البري، والذي يطلق عليه هنا اسم «الأناشا»[2] أو عشب الشيطان، لكنني أتذكره لسبب آخر تمامًا. ففي شهر مايو، تزهر السهوب بأزهار التوليب الصفراء والخشخاش القرمزي، والسماء فوقها باللون الأزرق الفيروزي. لا يوجد مثل هذا الظل أو اللون الخاص في أي مكان آخر. لا يوجد إلا هناك فقط. أما وادي تشوي، فهو واحة مليئة بالورود، والكرز، والعنب، وبطبيعة الحال، البطيخ. بطيخ تشوي هو الأفضل على وجه الأرض. ذات مرة، أهدوا أمي شاحنة كاملة من البطيخ؛ ملأنا الغرفة كلها آنذاك بالبطيخ، ورحنا نسحب منها كل يوم واحدة تلو الأخرى.

عندما كنا نعيش هناك، كانت الحمير تجر العربات في الشوارع. وكان الفجر أحيانًا يركبون الأحصنة ويملأون الشارع صياحًا، وهم يهتفون: «الزجاجة! الزجاجة!». كان الناس يعطونهم الزجاجات الفارغة، بينما يمنحون هم في المقابل الأطفال «كوكيريل» – مصاصة على

٢١

شكل ديك صغير أعلى عصا من الخشب، كانت شائعة في الاتحاد السوفيتي. كان الرعاة يخرجون إلى السهوب مع قطعان كبيرة من الأغنام. وفي الصيف، كان الهواء يذوب من شدة الحرارة، حيث تختلط فيه روائح الورود و«الأناشا» وفضلات الحمير و«البورساكي»[٣] وزيت بذرة القطن، وكنت أنا أفقد الوعي. كانوا يغطون النوافذ بأوراق الصحف، لأن الشمس كانت تضرب بلهيبها كيفما اتفق مثل المجانين. وفي المساء، كانت تتدحرج مثل كرة حمراء ساطعة ضخمة. أتذكر الزلزال الخفيف: كانت أختي تعزف على البيانو رقصة بولندية لأوجينسكي، عندما بدأ كل شيء في الغرفة يتحرك فجأة صعودًا وهبوطًا، والأب المرعوب يركض إلى الداخل هاربًا من البلكونة التي اعتقدَ أنها على وشك الانهيار.

كان بيت طفولتي في شارع «إنجلز» على طرف المدينة. وكانت نوافذ الشقة في الطابق الثالث تطل على السهوب – مئات الكيلومترات من دون أي منطقة مأهولة. كنت أحب النظر من النافذة، حيث يمتد شريط الأفق الأزرق بين السهوب اللانهائية وبين آفاق السماء اللانهائية أيضًا. كانت واحدة من أوائل ذكرياتي، تعود ربما لعام ١٩٨١ أو ١٩٨٢، عندما كانت أمي تحملني بين ذراعيها وتقول، مشيرة من خلال النافذة، إن أفغانستان

هناك وراء السهوب. كانت الحرب تدور في أفغانستان،٤ وكانت السهوب في فصل الشتاء رمادية، بينما في فصل الربيع تتحول إلى اللون الأصفر الناعم بفضل زهور الأقحوان التي كنا نقطفها أنا وأمي، ونحضرها في شكل جزم بين أذرعنا إلى المنزل، ونضعها في برطمانات فارغة سعة ثلاثة لترات.

كان هناك مجرى مائي غريب في السهوب. أطلقنا عليه اسم نهر «بونورا»، لكنه في الواقع لم يكن نهرًا، وإنما مياه صرف صحي، وبعض النفايات اللزجة والبنفسجية السوداء لمنتجات النفط. يكفي فقط أن تشعل عود ثقاب وتلقيه، وسيشتعل نهر «بونورا». بالضبط مثلما حدث في قصيدة الأطفال التي كتبها كورني تشوكوفسكي، والتي نحفظها جميعًا عن ظهر قلب: «الثعالب أخذت الثقاب، وذهبت إلى البحر الأزرق، الثعالب أشعلت البحر الأزرق». ربما لم يكن الأمر يتعلق بالثقاب – هل يمكن للثعالب أن تقترب حقًا وتلقي بها في هذا الماء القابل للاشتعال؟ ربما اشتعل «بونورا» ببساطة بسبب ارتفاع درجة الحرارة، ولكن الحقيقة تبقى حقيقة: لقد احترق مثل النفط، على نطاق واسع، وغيوم من الدخان الأسود الكثيف والثقيل انتشرت فوق ألسنة النار حتى حجبت السماء. كانت نافذتا الغرفتين تطلان على السهوب، وفي المدخل بين

٢٣

الغرفتين كانت أراجيح الأطفال. أخذت أتأرجح عليها. وبينما كنت أستمتع بالتحليق، رحت أتابع المشهد المأساوي من هذه النافذة تارة، ومن النافذة الثانية تارة أخرى.

جاء سفر والديَّ إلى كازاخستان، التي كانت لا تزال في ذاك الوقت واحدة من خمس عشرة جمهورية في الاتحاد السوفيتي، حسب نظام «التوزيع». هكذا كان يُسَمَّى النظام المركزي السوفيتي لتوظيف الشباب: كان التوظيف عامًا وإلزاميًا، ومن مسؤولية الدولة التي يجب أن توفر وظائف للناس في مختلف أنحاء الاتحاد السوفيتي. لقد عاش الجميع في «تشو» – الكازاخيون والروس والألمان والإويجور والغجر والأكراد واليهود والقرغيز وما إلى ذلك. لم نكن نفكر أبدًا أن نرحل من هناك بمحض إرادتنا. لا أحد كان يريد أن يغادر تشو. ولكن في عام ١٩٨٥، عندما بدأت «البيريسترويكا»،° أخذت المشاكل القومية منعطفًا حادًا ووحشيًا. بدأ الروس يتعرضون للاضطهاد، وأصبح من الخطر البقاء هناك. وبعد أن استخدمنا أي إعلانات نقابلها كيفما اتفق لتبادل الشقق، هربنا إلى الشمال وأحرقنا الجسور. لم يعد هناك ما يربطنا بكازاخستان باستثناء الذكريات– السهوب، والهواء الذي يذوب من الحرارة، وبونورا المحترق، والزهور. لم أر زهرة الخشخاش منذ ذلك

الحين، أو بالأحرى، رأيتها مرة واحدة في جزيرة تينريفي، كانت بعيدة وصغيرة جدًّا من نافذة الحافلة. لكن باقات متواضعة من زهور التوليب الصفراء كانت تلفت انتباهي أحيانًا، مستدعية قلقًا شديدًا (كان لهم نفس تأثير حلوى «المادلين» على بروست) – عنصر بسيط، يمتلك قوة خارقة لإحياء المشاعر على الفور واستدعائها من الماضي). في عام ١٩٩١، لم يعد الاتحاد السوفيتي قائمًا، وأعلنت كازاخستان الاستقلال. في المكان والزمان، نمت فجأة الحدود التي قطعت جذوري في ضربتين: الدولة التي ولدت فيها لم تعد موجودة، والمكان الذي كنت أعتبره وطني أصبح بلدًا أجنبيًّا.

ظللت طوال حياتي أشعر باشتياق إلى تشو، لكنني لم أكن أتصور أنه يمكنني الذهاب إلى هناك مرة أخرى. كان ذلك يبدو وكأنه حلم بعيد المنال. عندما بلغت الثامنة والثلاثين من العمر، تغير شيء ما. أدركت أنني بالفعل امرأة بالغة. وعندما تكون بالغًا، فهذا يعني أن تفعل ما تريد – ولكن ليس ما تفكر فيه، أو مجرد ما تريده، وإنما ما تريده حقًّا وبالفعل، ما تحلم به. سألت نفسي، ما هي أحلامي بشكل عام، وقمت بمراجعة فصلت فيها الحقيقي عن المزيف. المزيف كان تلك الأحلام التي تشبه الضلالات، والأوهام النرجسية، والخطط والطموحات المبالغ فيها وغير المبررة. في وسط كل هذه

الأوهام – كنت أنا شخصيًا، أو بالأحرى لست بالضبط أنا، وإنما معرض لصوري وأنماطي المثالية. أنا فيها جميلة، محبوبة من الجميع، معترف بها، محترمة، مرغوبة، نحيفة، مشهورة، بل وحتى أحيانًا غنية. يمكن بسهولة نُفخ كل هذه الأوهام وتشتيتها مثل الغبار. بل هي الغبار نفسه بالفعل. الأحلام الحقيقية – عميقة وحميمية لا ترتبط بالنجاح أو بالاعتراف والتقدير. هذه الأحلام ليست عني، ففي وسطها دائمًا يوجد شيء ما جوهري يتجاوزني ويمتصني، فتتلاشى صورتي الخاصة. على سبيل المثال، الحلم بالبحر أو بالفضاء أو بالبيت.

كان الحلم الأكثر حقيقة هو الحلم بالوطن: فهو لم يختفِ أبدًا، الحلم كان دائمًا معي، لكن كان وجوده بالكاد محسوسًا تحت غبار الأوهام النرجسية. هل هناك بالفعل شيء ما جدي يمكنه أن يمنعني الآن من تحقيق هذا الحلم؟ لقد أدركت، وبدهشة شديدة، أن لا يوجد ما يمنعني. قبل ذلك بفترة وجيزة، صرت صديقة للفيلسوفة الكازاخية كولشات ميديوفا، التي دعتني لإلقاء محاضرة في أستانا، ونظَّمَت زيارة إلى ألماتا. بل وساعدت في شراء تذكرة إلى تشو. قابلتني ورافقتني طوال رحلتي التي استغرقت أسبوعًا إلى كازاخستان في مايو ٢٠١٦ (كانت زيارتي لقرية كوجيڤنيكوڤو أيضًا في مايو – زرت خلال شهر واحد وطنين من أوطاني).

في أستانا، ألقيت محاضرة بعنوان «البومة والملاك»، والتي قارنت فيها بين كائنين من الطيور - البومة مينيرڤا، التي كتب عنها هيجل في مقدمة «فلسفة القانون»، وبين ملاك التاريخ لوالتر بنيامين. ينظر كل من البومة الهيجلية والملاك البنياميني إلى الماضي؛ هما كائنات متأملة. الطابع الهيجلي عقلاني، حكيم، بينما البنياميني أكثر عاطفية وحسية. تريد بومة هيجل أن تفهم وتعي عنصر الزمن، بينما يريد ملاك بنيامين أن يحيي الموتى. كلا الكائنين للوهلة الأولى في غاية الحزن والكآبة، ولكنهما في حقيقة الأمر ليسا كذلك: كل من البومة والملاك في تيار من السعادة أو اللذة السريتين، تظهر آثارهما في بورتريهاتهم الروحية. حضر المحاضرة الفيلسوف الكازاخي چاباييخان عبد الدين، المعروف بأبحاثه في مجال المنطق الديالكتيكي، والذي كان في وقت من الأوقات صديقًا لإيڤالد إيلينكوف. كان ودودًا للغاية، وأجاب على كلامي بخطاب صغير، وحث الطلاب على قراءة هيجل. قال: «إذا فهمتم هيجل، فسوف تفهمون كل شيء».

وصل القطار من أستانا إلى تشو في الصباح الباكر. كنت قد استيقظت قبل ثلاث ساعات من الوصول. نظرت من النافذة إلى السهوب الرمادية الفارغة والتلال وبحيرة بَلْخاش الطويلة. في زمن ما سبحنا

في بَلْخاش. أتذكر فصل الصيف عندما عملت والدتي في قسم الثقافة في النقابة المحلية لعمال السكك الحديدية بمنطقة تشوي، حيث تم تكليفها بإدارة العربات المخصصة للترفيه. كانت عبارة عن عربات سكة حديد زرقاء، تم تصميمها من الداخل بحيث يمكن تحويلها إلى مسرح وسينما، ويمكن ربطها بأي قطار. سافرنا عليها طوال فصل الصيف بامتداد السهوب، وكنا نتوقف عند البحيرة أو في قرى كازاخستان النائية المنسية، لكي نعرض لسكانها القليلين السينما السوفيتية. كانت القرى غارقة في الرمال، بينما كانت المياه في بَلْخاش بلون السماء.

طار القطار دون توقف في محطة تشيجاناك. إلى هذه المحطة تحديدًا جاءت أسرتنا من سيبيريا عام ١٩٧٩ لبناء محطة كهرباء جنوب كازاخستان، ثم انتقلت بعد ذلك إلى تشو. في تشيجاناك، عشنا في منزل «بام» (كان هذا الاسم يطلق على الأكواخ الخشبية التي تم بناؤها على عجل للناس الذين أتوا إلى الأراضي غير المستصلحة في مواقع البناء السوفيتية الضخمة)، وكنا نأكل لحم حيوانات «السيجا»،٦ التي كان أبي يصطادها في السهوب، وأسماك بحيرة بَلْخاش التي جففت تحت أشعة الشمس. كنا نجلب المياه أيضًا من البحيرة. جرفنا القمامة منها ونظّفناها، تركنا شوائبها

٢٨

تترسب ثم شربنا. لم يكن هناك شيء في هذا المكان غير البحيرة والتلال الرمادية. أنا لا أتذكر، ولكن أختي الكبرى تتذكر تشيجاناك وتقول إنها تشبه إلى حد بعيد محطة «بورائي» التي وصفها الكاتب السوفيتي الشهير تشينجيز أيتماتوف. صحيح، أن محطة «بورائي»، في واقع الأمر تقع في مكان آخر، في الجزء الشمالي الشرقي من كازاخستان، ولكن أيتماتوف في رواية «النطع»،[٧] يصف سهوب تشوي التي كان قطارنا يقترب منها بالفعل.

من تشيجاناك إلى تشو أكثر من ساعتين. طوال هذا الوقت كنت أطلُّ من النافذة على منظر طبيعي رمادي رتيب. وفجأة تغير هذا المشهد بشكل حاد تمامًا. اندلعت من السهوب بقعٍ قرمزية. لم أفهم على الفور أنها كانت زهور الخشخاش، ظللت أنظر دون أن أصدق. كان الوادي يمتد تحت السماء الفيروزية، يجري فيه نهر بلون الزيتون، وتنتشر أشجار الحور الهرمية، وبعض الأشجار الفضية القصيرة التي عندما رأيتها تسارعت دقات قلبي بشدة. لقد رأيتها فقط هناك، في طفولتي. وبعد ذلك لم أرها أبدًا، ولم أتذكرها. أنا لا أعرف ماذا يسمونها.

استقبلني الوطن بنفس تلك الرائحة الحلوة التي حاولت أن أتذكرها طوال أكثر من ثلاثين عامًا، لكنني

كنت طوال الوقت أخلط بينها وبين روائح أخرى. في التاسعة صباحًا، تشرق الشمس بنورها الذي يكاد يعمي العيون. لم تكن هناك فواصل في مرحاض المحطة، كانت هناك فتحات فقط تحت النساء اللائي يجلسن فوقها متجاورات في صف واحد، يتبادلن النكات ويضحكن. توجهت مع كلشات إلى المدينة. لقد غيروا أسماء الشوارع وأعادوا تسميتها، فأين الآن شارعنا إنجلزا! لا يمكن للمرء إلا أن يخمن فقط. رَكّزت بشدة واستمعت إلى نفسي بكل قوتي: هل تَبَقّى لديّ ولو حتى بعض الأحاسيس الداخلية؟ إلى أين يجب أن أذهب؟! الرائحة الحبيبة بدت وكأنها قد أيقظت ذاكرة جسدي الطفولي، القادر على التوجه والحركة في هذا الفضاء تحديدًا. لقد كنا أنا وأمي كثيرًا ما نذهب من المحطة إلى المنزل. يبدو لي أنه يجب أن أسير بعض الشيء إلى اليسار ثم في خط مستقيم من خلال الحديقة. بالضبط، ها هي «حديقة عمال السكك الحديدية» الغارقة في بحر ورود بلون الشاي. كانت أمي تحذرني دومًا من الحديقة عبر الهاتف: «لِفِّي حولها من الناحية الأخرى، هناك مدمنون على المخدرات فيها!».

دلفنا إلى شارع «كونايف». لا أعرف شيئًا بعد، لكنني أشعر أننا نسير في الطريق الصحيح. البيوت الريفية

٣٠

البسيطة تتبدّل تدريجيًا ببنايات حضرية واطئة متداعية. المنطقة خضراء جميلة للغاية. في مكان ما هنا يجب أن يكون منزل من الطوب الأحمر، الذي عشنا فيه قبل الانتقال إلى الشمال. ليس هذا البيت الأول الذي تطل نوافذه على السهوب، وإنما الثاني الذي في نفس الشارع. انتقلت أنا وأمي إليه عندما غادرنا أبي، لم يكن هناك ما يكفي من المال للمعيشة، واضطررنا إلى استبدال الشقة المكونة من ثلاث غرف بشقة صغيرة من غرفتين والحصول على فارق السعر. اتضح أنه من أربعة طوابق، وليس من خمسة، كما اعتقدت.

اتضح أن منزلنا الأول، في شارع إنجلز ٢، مكون من أربعة طوابق، على الرغم من أنني كنت متأكدة تمامًا من أنه يحتوي على خمسة طوابق. كان يقف قريبًا جدًا، بعد منزل واحد بالضبط. وعمومًا، فكل شيء هناك إلى جوار بعضه البعض. ولجت إلى المدخل، لكنني لم أجرؤ على طرق باب شقتنا. هناك على زجاج النافذة المدهون بالطلاء لتخفيف حرارة الشمس، كتب أحدهم: «أيها الرفاق، دخّنوا، وألقوا بالقمامة، وكسروا الزجاج عندكم، في بيوتكم»، ورسم بعض الورود. كانت زهور الخشخاش تنمو في الفناء. لاحظت كولشات رسمًا في نهاية المنزل: أجنحة سوداء كبيرة لملاك بطول قامة بشرية فوقها هالة. وقفت أمام الصورة، بحيث

كانت الهالة فوق رأسي والأجنحة في المكان الصحيح،
وأخذت صورة. هذا هو ملاكي. شعرت للمرة الأولى،
حقًّا، بأنني سعيدة للغاية إلى حد البكاء.

كانت السهوب تبدأ من خلف المنزل، كما هو متوقع.
لكنها لم تكن مرئية بسبب بعض التلال التي ترعى عليها
الخيول. قبل أن نقرر المضي قُدمًا، عدنا إلى شارع
«كونايف». المارة – القليلون هنا جدًا، ولكنهم جميعًا
ودودون للغاية – سألوا عما نبحث عنه.

– هل هناك مدرسة قريبة عبر الطريق؟
– نعم، بالطبع، هناك مدرسة ماكارينكو.[8]
سألوا، من أين نحن؟
– أنا من هنا.
– من تشو؟
– نعم.

ذهبنا إلى المدرسة حيث عملت أمي مُعلِّمة. كانت هذه
واحدة من وظائفها الكثيرة (كنا فقراء نعيش بشكل
سيئ، وكان عليها أن تجمع طوال الوقت بين أكثر من
عمل ووظيفة). في بعض الأحيان كانت تأخذني معها
إلى الفصول الدراسية. كنت أجلس على المقعد الخلفي
وأقضم حبات الطماطم الناضجة، وأنظر بإعجاب إلى

٣٢

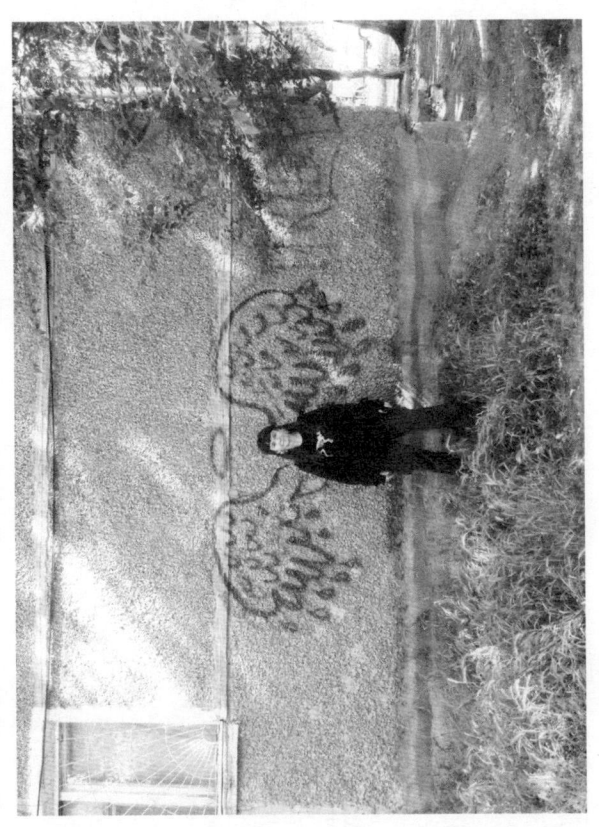

طلاب الصف الثامن في زيهم المدرسي. المثير للدهشة أننا، أنا وكولشات، التقينا فجأة بمجموعة من الأطفال الذين يرتدون نفس الزي السوفيتي، فقط ثياب الفتيات لم تكن مآزر سوداء كما في أيام الأسبوع، بل احتفالية ذات لون أبيض. بدا وكأننا سرقنا آلة الزمن وعدنا إلى عام ١٩٨٤. كان التلاميذ يسيرون في طابور ويغنون أغنية «كاتيوشا»[٩]. أنا أيضًا غنيت هذه الأغنية مع الأطفال الآخرين – في روضة الأطفال التي كانت موجودة في مكان ما خلف المدرسة. اتضح أن هذه بروڤة: المدرسة كانت تستعد لأداء عرض بمناسبة يوم النصر في ٩ مايو. اقترب منا أحد الصبيان وسألنا إذا ما كنا نستعد للخروج في رحلة (فقد كنا نحمل حقائب ظهر).

كان السوق الصاخب نقطتنا التالية، حيث اشتريت كوربيشكا (قَرْشَة)[١٠] بألوان ناصعة وبيالا (وعاء)[١١] قديمًا صغيرًا به زخارف حمراء. شيء من تشو سيكون دائمًا معي. الأشياء المادية هي دليل لا جدال فيه على أنني لم أكن أحلم بهذا اليوم. لا يمكن أن يكون الإنسان متأكدًا تمامًا من حقيقة أو واقعية ذكرياته، أنا أعلم ذلك. لكن الأشياء تنظم قناة الاتصال مع الماضي الذي يبدأ الانطلاق عندما ننظر إليها ونلمسها، مثلًا عندما نجلس في سان بطرسبورغ في عام ٢٠١٩ ونشرب الشاي في وعاء صغير من تشو منذ العهد السوفيتي.

بعد السوق، ذهبنا إلى قرية نوڤوترويتسكوي المجاورة (وهي الآن تُسمَّى قرية تول بي)، حيث عملت أمي في جريدة «تشويسكايا دولينا»[٢] التي لم تعد موجودة الآن. لم نجد مبنى الجريدة، لكننا تنزهنا على طول ممشى المشاهير الجديد، الذي تم إنشاؤه تكريمًا للنصر في الحرب الوطنية العظمى.[٣] امتد الممشى إلى نهر تشو، على الضفة الأخرى كان الأطفال يستحمون. وعلى ضفتنا رعت قطعان ضخمة من الأغنام والماعز. اقتربت منها كثيرًا، فبدأت تركض ورائي، حتى جاء الراعي على ظهر الحصان وأعادها إلى مكانها.

بعد ذلك ذهبنا إلى الجانب الآخر من السكة الحديد. لم أزر أنا وأمي هذه الأماكن، ربما، على الإطلاق. واد رائع وساحر. في واحدة من الخيام المتناثرة على الطريق، كانوا يقدمون اللبن الرائب الطازج. تجولنا في السهوب المحمرَّة بزهور الخشخاش. كانت هناك بعض النباتات الرقيقة الرفيعة والزهور البيضاء الصغيرة، ولكن من خلال هذه الشبكة الخضراء النادرة كان من الممكن أن نرى بوضوح كيف كانت الأرض جافة ومتشققة. لمستها وقلت لنفسي: هذه أرضي. هذا على الرغم من أنها، بالطبع، وإذا شئنا الدقة، ليست لي. فوفقًا لجواز سفري، أرضي روسية، بينما هذه كازاخستان. الحدود بين هذه الأرض وتلك لا تمر فقط عبر السهوب. بل تمر عبر

حياتي وتقسمها إلى نصفين. النصف الأول هو مكاني الآن، والثاني بقي هناك إلى الأبد بين الزهور.

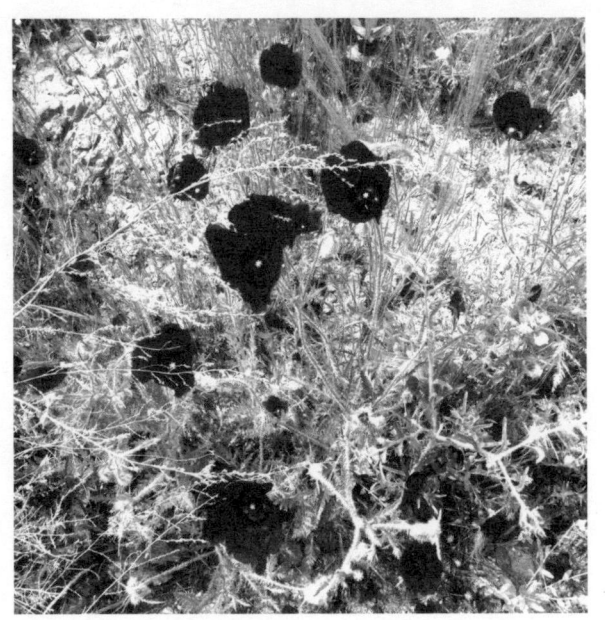

سورجوت

أنا من سورجوت. هذه مدينة نفطية لا تتجاوز نطاق الدائرة القطبية الشمالية، لكنها موجودة بالفعل في منطقة الجليد دائمة التجمد وهي مثل كوجيفنيكوفو تقع على نهر أوب ولكن أكثر شمالاً. انتقلنا إلى هناك من كازاخستان في عام ١٩٨٥؛ كنت في السابعة من عمري. سافرت مع أمي في قطار عبر كل كازاخستان، ثم عبر كل سيبيريا من الجنوب إلى الشمال. وكانت السهوب الرمادية مع الأفق خارج نافذة القطار تركض لفترة طويلة بعيدًا عنا، إلى أن هربت وتلاشت في نهاية المطاف.

استقبلتنا سورجوت بمنظر طبيعي قاس للتايجا التي تحولت إلى تندرا. كان المشهد الأكثر غرابة أنها بدت عارية وملتوية، كما لو كانت أشجار الصنوبر القزمية قد تجمدت في نشوة سحرية على مستنقعات الحشائش الصفراء. كان ذلك في شهر يونيو. بعد واحة تشو الغارقة في الشمس والمزدهرة في ذلك الوقت من السنة، بدا الشمال متوحشًا وموحشًا، خاصة في فترة الليالي البيضاء. الليالي فعلًا بيضاء هناك. لا شمس ولا قمر، فقط سماء بيضاء تمامًا – هكذا أتذكرها. لقد تركنا كل شيء في كازاخستان، جئنا إلى هنا بدون أي شيء. لم تكن لدينا ستائر، ولم نكن نملك في بداية الأمر ما يمكن أن نشتريها به.

كنا ننام نحن الأربعة (أمي وأختي وأنا وأبي الذي تركنا سريعًا) في الغرفة الوحيدة بشقتنا الصغيرة الجديدة في أحد المنازل المخصصة للأسر الصغيرة في شارع «٥٠ عامًا على تأسيس الكومسومول».[١٤] كنا نرقد ونحن نحدق في بياض الليل العجيب، غير قادرين على النوم بسبب البعوض.

مرت جميع سنوات تعليمي المدرسي في هذا المنزل الرمادي البائس الخالي من الشرفات. كانت النافذة تطل على منزل مشابه تمامًا، وعلى خرابة يغشاها الفقراء والمشردون بحثًا عن الطعام. إذا ما نظرت من النافذة كان من الممكن أن ترى رجلًا يرقد قرب حاوية القمامة الضخمة، إما ميتًا أو مخمورًا. كان الطعام قليلًا جدًا بشكل عام، حتى في البيوت الغنية، خاصة في أواخر الثمانينيات وأوائل التسعينيات. لكن والدتي كانت تتمكن دائمًا من الحصول على شيء ما – اللحوم والزبدة والسكر والفلفل الحلو المخلل وعصير الكرز والحليب المُحلَّى.

بمجرد وصولها إلى سورجوت، حصلت فورًا على وظيفة في تحرير جريدة «نحو انتصار الشيوعية» (بعد بضع سنوات، عندما تغيرت السلطة وأصبحت كلمة «الشيوعية» كلمة مسيئة وسبابًا، سميت «سورجوت

تريبيون» وكوّنت العديد من الأصدقاء الجدد.

في أغسطس، كنا نذهب إلى الغابة لجمع التوت الأزرق، ثم لجمع توت الكرانبري البري. وفي سبتمبر، حتى سقوط أول الثلوج – كنا نذهب إلى المستنقعات للبحث عن التوت البري. ينمو هذا النبات بشكل مثير للاهتمام – كما لو كان شخص ما قد رَشّه على الطحلب الأصفر الرطب. يجلس المرء ويلتقط حبات حمراء من حفر ونتوءات، ويبدأ رأسه تدريجيًا بالدوران من رائحة إكليل الجبل. في البيت كنا نغطي التوت بالسكر ونضعه في صندوق خشبي خارج النافذة التي كانت بمثابة فريزر في الشتاء. وإذا لم يكن هناك تساقط للثلوج على الإطلاق في تشو (باستثناء فصل الشتاء البارد الغريب في عام ١٩٨٤، عندما غطى الثلج المدينة وانفجرت تدفئتنا)، فقد كان الثلج يتساقط في سورجوت في سبتمبر ويظل على الأرض حتى شهر مايو. في أشهر الشتاء، كان مؤشر الترمومتر ينخفض، في بعض الأحيان، إلى ثمانٍ وأربعين تحت الصفر. كانت الرؤية في مثل هذه الأيام تصل إلى الصفر بسبب الضباب الكثيف، وكانت تتوقف الدراسة في المدرسة.

اعتدت بسرعة فصول الشتاء الطويلة والمظلمة والباردة، وضرورة ارتداء بنطالين دافئين مرة واحدة. أصبحت من «شبيبة أكتوبر»،[١٥] ثم انضممت إلى

٤٢

«الطلائع». كنت أرتدي رابطة عنق قرمزية، أكويها يوميًا قبل الذهاب إلى المدرسة بمكواة تصدر صوت فحيح. لم أكن أحب زي «الطلائع» السوفيتي – قميص أبيض وجونلة رمادية عند الركبة. كنت أرغب في ارتداء جونلة حديثة وعصرية وقصيرة للغاية، مثل تلك التي ترتديها المغنيات في التلفزيون. كان لديّ اثنتان منها. خاطت أمي واحدة منهما من ملابس الجينز القديمة، وخطت أنا الثانية بيدي في درس «النشاط» في الصف السادس. في أغسطس ١٩٩١، ارتديت الجونلة (التنورة) التي صنعتها بيدي لزيارة إحدى صديقات الدراسة، والتي كانت تعيش أيضًا في شارع «٥٠ عامًا على تأسيس الكومسومول». لم تكن صديقتي في البيت، ولم أكن محظوظة في ذلك المساء، إذ إنني تعرضت للاغتصاب. عدت إلى المنزل متأخرة والدموع تغرق وجهي. اشتكت أمي للشرطة، وألقي القبض على الرجل واعتُقل بسرعة، ووضعوا جونلتي الصغيرة في كيس خاص لجمع الأدلة.

بعد عشرة أيام من هذا الحادث، بدأ ما يُسمى بانقلاب أغسطس في موسكو، تلاه مباشرة استقالة جورباتشوف، وحل الحزب الشيوعي والانهيار النهائي للاتحاد السوفيتي. في ٢٢ أغسطس، رُفع علم جديد فوق البيت الأبيض في موسكو بدلًا من العلم السوفيتي

الأحمر – وهو العلم الروسي ذو الألوان الثلاثة. في سبتمبر، بدأت الدراسة في المدرسة مرة أخرى، لكن زي الطلائع لم يعد موجودًا. لقد أصبحنا في بلد جديد. بطريقة ما، اندمج هذان الحادثان، الشخصي والسياسي، بالنسبة لي في نقطة اللاعودة: الطفولة السوفيتية انتهت في الحال، كما لو أن جدارًا صلدًا فارغًا نما فجأة، وبقي خلفه الماضي محاصرًا مع آماله وتوقعاته وأسئلته إلى الأبد.

كانت بداية التسعينيات في سورجوت رهيبة. العنف والموت والمخدرات والكحول – كل هذه الأشياء أصبحت تجربة يومية مألوفة بالنسبة لي. اختلطت سنواتي الـ ١٣ و ١٤ و ١٥ في كومة واحدة مزعجة من القلق، كان عليَّ أن أفلت أو أخرج منها بطريقة أو بأخرى. في نهاية المطاف، قد أكون نجحت، ولكن ليس إلى النهاية. فقد وُلِد في ذلك الوقت مخلوق رهيب بدون ملامح وبدون اسم، بدأ يأكلني من الداخل. كانت نوبات القلق التي تنتابني تبدو كما لو كانت أسنان المخلوق ومخالبه الصفراء تنشب مباشرة في صدري– كان ذلك هو جنوني وقسوتي. غادرت سورجوت في صيف عام ١٩٩٥، بعد إنهائي المدرسة الثانوية مباشرة. توجهت مع أحد زملاء الدراسة إلى موسكو مباشرة. رافقتنا أمهاتنا إلى محطة القطار وعندما بدأ القطار

يتحرك، رحن يلوِّحن طويلًا من على الرصيف. شعرت بالتحرر والخلاص، بعد أن قررت بيني وبين نفسي أنني لن أعود إلى هنا بعد الآن.

عدت لاحقًا بالطبع، ولكن ليس بشكل نهائي، ليس للعيش – لقد جئت في الغظل لممارسة بعض الأعمال الإضافية، حيث عملت مع أختي في الإذاعة، ومع أمي في جريدة «جازوفيك» الفرعية. بمرور الوقت، انتقلت أمي أيضًا إلى موسكو، وتوقفت رحلاتي إلى سورجوت، لكن البيت الرمادي الكئيب في شارع «٥٠ عامًا على تأسيس الكومسومول» لم يسمح لي أبدًا بالرحيل: كنت أجد نفسي فيه مرة بعد أخرى خلال كوابيسي المتكررة، وأنا أفتح الأبواب على ظلام الشقة المخيفة، أنظر إلى بئر السلم أو أجد نفسي أطير عبر الطوابق من أسفل إلى أعلى. لا يوجد طريق للخروج من هذا المدخل. في الطابق الأول كانت هناك شقة ليست شقتنا، ولكنها أيضًا رهيبة ومخيفة، وفي الأسفل يوجد البدروم، وفجوة واسعة تظهر بين امتدادات الدرج؛ رأيت، أو بدا لي، كيف راحت أجساد عارية مخمورة، لذكرين وأنثى، تبحث وتفتش عن شيء ما، لكن في المنام يوجد هناك دائمًا ثقب أسود، وكما هي الحال في المدخل كله، لا يوجد شخص واحد على قيد الحياة، لا يوجد سوى ذلك الوجود أو الحضور الواحد الفظيع

٤٥

المستمر والمتواصل، الذي يغرق فيه كل شيء. كان هذا حضوري، كان أنا.

آخر مرة، حتى وقت قريب جدًا، كنت في سورجوت قبل عشرين عامًا. في صيف عام ٢٠١٨، دُعيت إلى مدرسة صيفية في تيومين. من تيومين إلى سورجوت ٨٠٠ كيلومتر، يوم بالقطار، لِمَ لا. أولًا، لَدَيَّ أخت في سورجوت. ثانيًا، لا يمكن التخلص من الماضي ببساطة، يجب التصرف معه، ينبغي أن نتعلم كيف نتعامل معه ونضعه في مكانه الصحيح. وهو ما قررته. ثالثًا، لا تزال لدي فعلًا ذكريات جيدة عن هذا المكان أكثر من الذكريات السيئة. الذكريات السيئة والرهيبة، والموت والشعور بالذنب، تم تمزيقها وتقطيعها – لقد طردتها بقدر ما أستطيع، على الرغم من أن بعض المشاهد لا تزال تقف أمام عيني. ومع ذلك فالمشاهد الجيدة تقف على السطح. بسبب ذكريات الأشياء غير العادية، الأشياء التي كنت أشتاق إليها طوال عشرين عامًا، كنت أجيب حين أُسأل «من أين أنت؟»، بـ «أنا من سورجوت».

بالإضافة إلى أشجار الصنوبر الملتوية، كنت أشتاق لسماء الشمال الثقيلة المنخفضة جدًا، بحيث تبدو في الأيام الغائمة وكأنها ستسقط على رأسي. كانت أمي

تقول: «السماء تضغط»، بينما كنت أنا أحب هذا القرب من السحب. الشماليون يسيرون وهم ينظرون إلى الأرض، لأنه بسبب انخفاض السماء، لا تكون الشمس فوق الرأس، وإنما إلى الأمام تقريبًا، على الرغم من أنها قاتمة جدًا؛ وغالبًا ما كانت تشبه كرة صغيرة بيضاء غائمة صعب تمييزها. في الليل، كانت السماء تصير قرمزية بسبب المشاعل الكثيرة التي يتم إشعالها بالغاز الذي يستخرجونه من الحقول القريبة. وفي المساءات، كان الضيوف يجتمعون في شقتنا الضيقة، ويجلسون كما اتفق؛ بينما كانت أختي تعزف على الجيتار، وتغني: «حملت بؤسي فوق جليد الربيع»، ونحن نرد.

غالبًا ما كانت أمي تذهب في مهمات عمل في المنطقة وتصطحبني معها. كنا ننهض في وقت مبكر ونتوجه بالسيارة، والظلام لا يزال سائدًا، إلى مهبط المروحيات. نركب إحداها مع عمال المناوبة ونطير إلى محطة ما من محطات ضغط الغاز، أو إلى معسكر أو إلى إحدى القرى الوطنية لتربية حيوان الأيل. لقد أُنشِئت سورجوت على مستنقعات، وكانت طرقها قليلة، لذلك كانت المروحيات هي وسيلة المواصلات الأكثر شعبية للسفر في جميع أنحاء المنطقة. وعندما كانت المروحيات تقف لتنقلنا من الأماكن الصعبة، كانت لا تُوقِف مراوحها عن الدوران، فكان من الضروري أن

نتشبث بكل قوتنا بالأرض حتى لا تطيح بنا الرياح، خاصةً من على الجليد في فصل الشتاء، وكان زئيرها يؤجج الدماء في الأوردة. كنا ندون أسماءنا في دفتر صغير، أثناء صعودنا على السلم الضيق، تحسبًا لوقوع حادث. وكثيرًا ما كنا نأخذ القطة معنا عندما لا نجد مَنْ يمكننا أن نتركها معه. كانت تجلس بصبر بين ذراعي أمي التي كان تغطي عينيها وتحمي أذنيها بكفيها. أما أنا فقد كنت ألتصق بالنافذة المستديرة، وأطالع من ارتفاع بسيط يقارب ارتفاع طائر، مستنقعات الحشائش الصفراء الزاهية في الشمال اللانهائي.

في بعض الأحيان كنت أتخيل كيف سأحكي عن سورجوت لشخص ما من موسكو. وأنه بالطبع لن يصدقني، لأن هذا لا يحدث أصلًا. أنا نفسي كنت أشك في كل شيء، إذ إن كل شيء كان يبدو غير واقعي، بما في ذلك الشمس الباهتة الشاحبة، والهمهمة غير المحسوسة المنبعثة من مصدر غير معلوم، من السماء المشتعلة مثلًا، بالإضافة إلى وجود النفط بالطبع. كنت أعتقد أنه يُحصل على النفط من الديناصورات، وتخيلت العملية العكسية - كيف ينمو عنق طويل سميك وأسود تمامًا، لوحش من وحوش ما قبل التاريخ برأس صغير، من مستنقع للنفط. كنت أرى النفط المسكوب والأرض السوداء المحروقة حوله - جذوع

٤٨

الأشجار السوداء، الطحلب الأسود، شجيرات التوت البري السوداء. الفتى الذي أحببته في الصفوف الأولى بالمدرسة صار مهندسًا نفطيًا، ومات بعد أن سقط من أحد الأبراج النفطية.

أطلق السورجوتيون على الأراضي غير الشمالية لروسيا اسم البر: كل شيء هناك كان يجب أن يكون حقيقيًا – فورة الشباب والحب والأغاني على الجيتار في فناء البيت. أما نحن فلدينا الشعور بالوحدة والجليد الدائم والنفط والمستنقعات، ولا تربة صلبة تحت أقدامنا، ولا حدود. تنتهي الغابة، وتبدأ التندرا، والمستنقعات التي لا يمكن اختراقها، يليها معسكر الجولاج السابق، والسهل الثلجي، وخليج أوب، ثم نهاية العالم – المحيط المتجمد الشمالي الرمادي البارد (لم أره قط، لكنني كنت أشعر بقربه). أرض بلا قانون ولا قواعد ولا دعم ولا أمل. لا شيء. إلا أن هناك في هذا كله، شيئًا ما يناسبني تمامًا.

في المدرسة الصيفية للفلسفة في تيومين، ألقيت محاضرة في إطار تيار الأنطولوجيا السوداء الجديدة. قررت إلقاء محاضرة غير تقليدية إلى حدٍّ ما عن النفط. طرحت رؤيتي للنفط في علاقته مع اللاوعي، مع العصور الأحفورية القديمة لدينا، مع النسيان العميق: المادة السوداء أصبحت تجسيدًا وعودة

الذاكرة المكبوتة للأرض. عندما انتهت المدرسة، أخذت القطار المتجه إلى الشمال. هذا الطريق معروف لديّ جيدًا: وُضع خط سكة حديد واحد فقط من البر إلى الأماكن التي نعيش فيها؛ المحطة الأخيرة فيه – نوقي أورينجوي. كانت أسماء المحطات خليطًا من التسميات السوفيتية والسيبيرية القديمة – يونوست كومسومولسكايا، ديميانكا، ساليم، كوت ياخ، بيات ياخ، أولت – ياجون، كوجاليم، نويابرسك، بوربي. لقد سافرنا في هذا القطار نفسه إلى سورجوت في عام ١٩٨٥، ثم بعد ذلك مرات كثيرة ذهابًا وإيابًا. ومن موسكو نفسها، سافرت بمفردي رحلة الأيام الثلاثة هذه عندما كنت طالبة.

كان الجزء الأكثر أهمية من الطريق هو كوبري السكك الحديدية عبر «أوب» عند مدخل سورجوت. عندما رأيته للمرة الأولى وقتما كنت طفلة، شعرت بالذهول. عند هذه النقطة، يصبح النهر واسعًا مثل البحر، والضفاف غير مرئية. القطار يندفع على طول الكوبري فوق الماء لفترة طويلة مقعقعًا بصوتٍ عالٍ. الشيء المهم هنا – هو عدم تفويت الجزيرة الغامضة القائمة في الوسط. أشرب الشاي الأسود الثقيل في كوب مضلّع في حامل معدني وأنظر من النافذة. من المؤكد أن الجزيرة لا تزال هنا. هذا النهر البحري المذهل

لا يزال يدير الرأس كما كان في الماضي. بالإضافة إلى ذلك وخلال سنوات، عندما كنت بعيدةً، تم بناء كوبري للسيارات إلى جوار خط السكة الحديد مباشرة، وهو أحد أطول الكباري في روسيا. إنه كوبري يوجورسك، بطول أكثر من كيلومترين. في الزمن الماضي لم تكن هناك طرق على البر لمرور السيارات – فقط كان المعبر، وكانت الحركة في الصيف بالعبّارة، وفي الشتاء على الجليد. هبط الظلام تمامًا وأختي في طريقها لاستقبالي في محطة القطار؛ والقطار يقترب الآن من المدينة المحاطة بدائرة من مشاعل الغاز المشتعلة في الظلام.

أصبحت سورجوت حديثة جدًا. البنايات العالية متعددة الطوابق حلت محل المعمار الاشتراكي الحي والبسيط، وفي مكان غابتي الحبيبة، خلف حديقة عمال النفط والتي كانت لا تطل على أي شيء كما لو كانت تصنع بوابة إلى ما لا نهاية من وسط المدينة مباشرة، ظهر طريق دائري واسع. وعلى الرغم من كل ذلك فالمدينة لا تزال جميلة. بعض الأشياء التي كانت موجودة، ظلت كما هي. اصطحبتني أختي إلى حديقة النباتات عبر نهر «سايما». في زمني، لم تكن هناك حديقة نباتات، بل مجرد مساحة كامتداد للحياة البرية المتوحشة مع الغابة، حيث كان يذهب الجميع للتنزه. الآن جرى تأنيقها وإنشاء طرق صغيرة للسير. حاربت أختي،

كناشطة اجتماعية وكإنسانة مبالية، لفترة طويلة حتى
لا يقومون بسفلتة هذا المكان.

يقع شارع «٥٠ عامًا على تأسيس الكومسمول» بالقرب
من وسط حي عمال البناء، حيث كان هناك المتجر
الكبير وبيت الثقافة والمجمع الرياضي الذي يحتوي
على حمّام سباحة ومطعم. عندما وجدت كل هذه
المواقع في أماكنها بشكل أو بآخر، سرت في الطريق
الذي كنت أتذكره جيدًا. إلى اليمين في الفناء توجد
مكتبة الأطفال، حيث طلبت ذات مرة كتاب «كلب
الدينجو المتوحش»،[١٦] لكنهم لم يعطوه لي لأنني كنت
صغيرة جدًا. إلى اليسار كانت مدرستي القديمة. إلى
الأمام – كانت البنايات الرمادية المخصصة للأسر
الصغيرة. وجدت بنايتي. الباب أصبح الآن بابًا حديديًا
بقفل رقمي عند المدخل. وقفت في المدخل أمام الباب
(هنا كان يوجد مقعد، لكنه الآن غير موجود)، وعندما
فتح شخص ما الباب، ناظرًا إليَّ بشك، دخلت وراءه.

كان المدخل، من الداخل، أخضر بالكامل، بجدران
خضراء، ونوافذ زجاجية خضراء يمر منها ضوء أخضر
رائع. وبينما كنت أصعد، ممسكة بالدرابزين الحديدي،
على الدرج المؤدي إلى باب الشقة المخيفة، ارتجفت
ساقاي ودار رأسي. صعدت إلى أعلى، إلى الطابق

الخامس، اختبرت جميع المسافات، فلم أجد دليلًا على حقيقة كوابيسي.

لم أعد خائفة. هذا هو الماضي، هذا بيتي؛ هو شيء مادي، والقوة الشريرة المظلمة التي كانت تسكنه، تنتمي لي، وتنطلق مني، وليس من البيت ونوافذه الخضراء. هي أصيلة مثل الدم النابض بداخلي. كل شيء في العالم يمكن أن يكون جيدًا وسيئًا، جيدًا جدًا وسيئًا جدًا.

كيف تكون من هنا

علمونا في المدرسة في الفترة السوفيتية أن لكل شخص وطنين – وطنًا صغيرًا وآخر كبيرا. الصغير هو المدينة أو القرية الأصلية، والكبير يعني ضمنًا البلد. الوطن الصغير والكبير – هذان مستويان؛ في الأول، نحن، ككائنات حية، مرتبطون بمنطقة سكنية معينة. وفي الثاني، كمواطنين، مرتبطون رمزيًا بكيان وحدود موحدة. يمكن أن يتغير شكل ومحتوى هذا الكيان الموحد، ويمكن إعادة رسم الحدود وتحويلها. ومع ذلك، فإن آلة ضخ الوطنية تعمل بشكل مستمر. عندما انهار الاتحاد السوفيتي، وطني الأكبر اختفى وأخذ معه وطني الأصغر – كازاخستان – قسرًا. بدأت مدارسنا تعلم الأطفال كيف يحبون روسيا، وطنهم الجديد.

لم يمر هذا التوتر التعليمي دون أن يلاحظه أحد من الفنانين المفاهيميين. في عام ٢٠٠٥، قام ديمتري ألكسندروفيتش بريجوف، مع إيرايدا يوسوبوفا وألكسندر دولجين، بتسجيل أوبرا إعلامية: على خلفية موسيقى تأملية مع عناصر الفولكلور الروسي، حاول بريجوف لفترة طويلة أن يقنع قطًا أن ينطق معه كلمة «روسيا». ولكن القط كان يقاوم، ويهرب، ويعيده الفنان بصبر إلى مكانه، ويحاول تعليمه. شعرت بأنني، ربما، مثل هذا القط كان يمكنني – والآن يمكنني – أن أقول: «روسيا»، لكن هذه الكلمة دخلت إلى لغتي من مكان بعيد، ولم تتجذر في الحال.

في الثقافة الروسية يُنظر إلى الدعوة لـ «تعليم حب الوطن» على أنها تهديد. وكان أول ما يخطر بالبال– العنف والضرب والتعذيب في معسكرات الاعتقال ومراكز الاحتجاز قبل المحاكمة. كلما قربت الحرب– في أوكرانيا، في سوريا، في الشيشان، وفي حروب أخرى تورطت فيها روسيا – دارت الحوارات حول التعليم الوطني. في مثل هذه اللحظات، يصبح الوطن الكبير هو عنوان لسردية أيديولوجية تجمع عناصر غير متجانسة في مجمع واحد فعال ومؤثر لتوحيد الحدود والسكان. تحشّد وتدعو الناس للوقوف كفرد واحد ضد عدو حقيقي أو وهمي. في معبد الأيديولوجية السوفيتية، كما تلاحظ إيرينا ساندوميرسكايا، كان الوطن واحدًا من الآلهة الرئيسية التي تتطلب ضحايا بشرية. في إطار هذه السردية، تم تقديم الموت في الحرب كتضحية مقدسة.[7] كما كان يتم تشغيل هذا الخطاب نفسه في الدول الأخرى عندما تبدأ حالة التعبئة العسكرية.

«عندما تطلب الدولة من شخص أن يموت، فإنها تسمي نفسها الوطن». تُنسب هذه المقولة إلى برتولد بريخت. في عام ١٩١٦، بينما كان لا يزال مراهقًا، طلبوا من بريخت في المدرسة كتابة موضوع تعبير بعنوان مأخوذ من هوراس: Dulce et decorum est pro patri mori

(كم هو حلو ومشرّف أن أموت من أجل الوطن)، فكتب بريخت:

إن تأكيد أن الموت من أجل الوطن من المفترض أن يكون حلوًا ومشرّفًا، لا يمكن اعتباره إلا شكلًا من أشكال البروباجندا الرخيصة أو لهدف معين. إن الموت صعب، سواء في الفراش أو في ساحة المعركة، وبالذات – بالنسبة لشباب في مقتبل العمر. فقط البلهاء فارغو الرؤوس هم الذين يمكنهم أن يكونوا مغرورين إلى درجة الحديث عن سهولة القفز عبر هذه البوابات المظلمة، وهذا فقط عندما يكونون متأكدين من أن ساعتهم الأخيرة لا تزال بعيدة.[18]

لذلك، كادوا يطردونه من المدرسة.

إذا لم نكن نعرف من هو بريخت، فيمكننا بسهولة أن نخطئ في الاستنتاجات ونستقبل هذه الآراء للكاتب المسرحي الشاب كتعبير عن اللامبالاة والافتقار التام للوطنية (مهما كانت رؤيتنا لذلك). مع ذلك، فبريخت هو كاتب ملتزم للغاية. شيوعي ومعادٍ للفاشية. كان جوهر رفضه لآلة البروباجندا الوطنية وأيديولوجية العسكرة – اللتين تكتسبان زخمًا سريعًا في ألمانيا في ذلك الوقت – ليس في أن الوطن لم يكن أكثر من أسطورة اخترعها الدعائيون الجشعون لتغذية

مدافعهم، بل لأن الوطن ببساطة لا يعادل الدولة، ولا حتى الأراضي التي وَضع عليها الممثلون الرسميون لهذه الدولة (القامعون – بلغة بريخت) أيديهم وأنشبوا فيها مخالبهم. إن الوطن ليس دولة أو فوهرر. تستحوذ السلطة، بدون حق، على هذا الاسم، مُعرِّفة نفسها بالوطن، ومُحوِّلة الأرض إلى أراضٍ مملوكة والسكان إلى تعداد. إن آلة القمع والعنف تستخدم خطابًا تضليليًا رفيعًا يخدع الناس ويحولهم إلى هَتيفة حنجوريين ونازيين. من أجل أن تحب وطنك، على الرغم من هذه الآلة، عليك أن تخاطر بتسمية الأشياء بمسمياتها الحقيقية – أن تَنزع الخطابة عن عين الموضوع.

في عام ١٩٣٣، توجه بريخت من المهجر إلى رفاقه الألمان المناهضين للفاشية، حيث كتب كراسة بعنوان «خمس صعوبات لدى كتابة الحقيقة». كانت الكراسة بمثابة دليل لأولئك الذين قرروا قول الحقيقة في عالم يحكمه الكذب والتضليل: «على كل من قرر اليوم محاربة الكذب والجهل وكتابة الحقيقة، أن يتغلب على خمس صعوبات على الأقل. يحتاج الأمر إلى الشجاعة لكتابة الحقيقة على الرغم من أنهم يخنقونها في كل مكان، وإلى العقل لإدراك الحقيقة على الرغم من محاولة إخفائها في كل مكان، وإلى القدرة على تحويل الحقيقة إلى سلاح قتالي، وإلى الإمكانية على

اختيار الأشخاص المناسبين الذين يمكنهم استخدام هذا السلاح. وأخيرًا، إلى فن الدهاء، لنشر الحقيقة بين هؤلاء الناس. هذه الصعوبات كبيرة بشكل خاص بالنسبة لأولئك الذين يكتبون في ظل حكم الفاشية، ولكنها أيضًا واضحة وملموسة بالنسبة لأولئك الذين طُردوا من وطنهم الأصلي أو تركوه طوعًا وكذلك الذين يكتبون من أراضي الحرية البرجوازية.»[19] لقد أولى بريخت اهتمامًا خاصًا للنقطة الخامسة المتعلقة باستخدام الدهاء: من الضروري الكتابة بطريقة يمكن من خلالها قراءة الحقيقة بين السطور.

كانت شخصيتا مسرحيته «أحاديث اللاجئين»، زيڤيل وكالي، تناقشان ماهية الوطن والوطنية. تشربان القهوة وتتبادلان الملاحظات المتشككة للغاية. يعترف أحدهما: «بدا لي دائمًا أنه من المثير للدهشة والعجب أن يكون من الضروري على الناس أن يُكِنُّوا حبًا خاصًا لتلك الدولة التي يدفعون فيها الضرائب.»[20] ولكن هناك رابطًا آخر يربط هذه الضرورة بعدم وجود خيار: «كما لو كان على الشخص أن يحب تلك التي تزوج منها، بدلًا من أن يتزوج من تلك التي يحبها. أنا أُفَضِّل أن أختار أولًا. لنفترض أنهم عرضوا عليّ قطعة صغيرة من فرنسا، أو قصبة أرض من إنجلترا القديمة الجيدة، أو بضعة جبال سويسرية، أو أي مضيق بحري نرويجي، ثم

٦١

أشرت بإصبعي على أحدها، وقلت: هذا هو ما سآخذه كوطن. عندئذ سأعتز به. وبالتالي، فالوضع الآن كما لو كان الإنسان يُحب النافذة التي سقط منها»[31] هذه المسرحية كانت بالطبع، بارعة وماكرة للغاية.

يقول الروس: «لا أحد يختار الوطن»، ثم يرمون أنفسهم من النافذة. فكم كان عدد موجات الهجرة من روسيا؟ الأولى والثانية والثالثة – والآن الرابعة. يذهب الناس إلى دولة أخرى للحصول على جواز سفر جديد وبدء حياة جديدة. أولًا يفرغون حقائبهم ثم قلوبهم، وفي قلوبهم يجدون وطنهم الذي لا يشبه أي شيء من ذلك المفروض من أعلى، الموثق رسميًا كوحدة الحكومة والشعب، الذي هربوا منه. لقد وُلدَ بريخت، على سبيل المثال، في مدينة أوجسبورغ الألمانية، وأمضى خمسة عشر عامًا، من عام ١٩٣٣ إلى عام ١٩٤٨، في المهجر. كان يسمي المهجر، المدرسة العليا للجدلية، وكتب عن وطنه ما يلي:

أنا – برتولد بريخت. من غابات شفارتسفالد السوداء.
حملتني أمي إلى المدن وأنا في رحمها.
وبرودة غابات شفارتسفالد السوداء
ستبقى بداخلي إلى الأبد.[32]

بدخول الهجرة في علاقة إنكار متبادل مع الوطن، فإن الهجرة تقوم من خلال نفسها بإعادة خلق الوطن في مكان جديد، وتعيد تشكيل مكانه، وكذا جدليات المنفى. لا يوجد وطن بدون شعبه، لكن من الممكن التحرك بحرية مع الوطن حول العالم. نحن نحمل معنا برد غاباتنا أو رحابة سهوبنا. وعند تفريغ الأشياء على كواكب جديدة، سنرفع بيالات (أوعية) تشو الصغيرة من الأرض ونضعها في مكان بارز.

دائمًا كان من الصعب بالنسبة لي الإجابة على سؤال، من أين أنت. ما هو وطني الكبير – روسيا أم الاتحاد السوفيتي أم كازاخستان؟ هناك أيضًا عدم وضوح بشأن الوطن الصغير. فمع الانتقال المتواصل والمستمر من مكان إلى آخر، كيف يمكن أن نقرر أي مكان، وبأي حق وعلى أي أساس، يُطلق عليه الوطن؟ القرية التي وُلدت فيها، أم السهوب التي ترتبط بها أولى ذكريات بهجة وفرح وأسرار الطفولة، أو المدينة التي قضيت فيها كل سنوات المدرسة؟ لقد عشت أطول فترة من حياتي في موسكو – خمسة عشر عامًا في العموم، لكنني لا أستطيع القول بأنني من موسكو. لا تمنح موسكو أي عابر سبيل شرف التجذر فيها. إن الموسكوفيين الأصليين مجموعة خاصة مغلقة يتم تحديد انتمائها بالولادة، أما نحن فسنبقى هناك دائمًا

عابرين أو رُحَّلًا. إذا كنت تريد حقًّا، يمكنك الاعتراف بأن موسكو هي وطنك – مثل أي مكان آخر يروق لك وترتاح فيه نفسك.

ماذا يعني للمكان أن يكون مكانًا مفضلًا أو يروق للنفس؟ لقد علَّمنا أرسطو أن النفس تنقسم إلى ثلاثة أنواع – النامية (النباتية)، والحيوانية (الحسية) والإنسانية (العقلانية الناطقة). لم يطلق تسمية الروح على ذلك الشيء الذي يصعد إلى السماء بعد الموت، بل الذي يجعل الكائنات الحية حية. فالنبات، وفقًا لأرسطو، ليس له سوى روح نباتية، والحيوان له روح نباتية وحيوانية، أما الإنسان فإنه يمتلك الأنواع الثلاثة من الروح. النوعان الأولان، النباتي والحيواني، لا ينفصلان عن الجسم. الروح النامية هي المسؤولة عن التغذية والتكاثر، والروح الحيوانية عن الإحساس والحركة، والروح العقلانية عن التفكير. اعتبر هيجل، كما فعل آخرون لكني أختار هيجل هنا لتأثيره الكبير على بريخت، أن المبدأ الرئيسي الذي يشكل الفرق بين الحياة النباتية والحيوانية، هو الحركة: إذا كانت النباتات، بفضل منظومة الجذور، متصلة ومرتبطة بأماكن معينة، فإن أول ما يفعله الحيوان هو أن يرفع جسده ويغادر مكانه. وبالتالي تظهر، وفقًا لهيجل، استقلالية أو ذاتية الحيوان الذي يُعَرِّف نفسه باختيار المكان بشكل حر.

الحيوان غير مستقر ولا يتطابق مع نفسه، وهو بحاجة إلى أن يكون ليس فقط هنا، بل وأيضًا هناك.

إذا جمعنا بين التصور الأرسطي لنفوس الإنسان الثلاث وبين التعريف الهيجلي للنبات من خلال الارتباط، والحيوان من خلال الانفصال عن الأرض، فيمكن تعريف التعايش بين روح الحيوان والنبات في الإنسان على أنه التناقض الجدلي بين السعي للوصول إلى هناك، التوسع، والرغبة في البقاء هنا، أي الاستقرار والتجذر. هذه ليست سلبية، وليست خمولًا، بل رغبة من نوع مختلف: النبات يجسد بطريقته الخاصة. الثبات والمُثابَرة في كينونته عبر الزمن، والتي أطلق عليها سبينوزا conatus essendi. عندما أقول إنه من الممكن تحويل أي مكان يروق لنفسك إلى وطن، فأنا أفكر في عملية التجذر أو دق الجذور. أن تحب وطنًا بكل روحك معناه أنه لمس ليس فقط الجانب الفكرك بل أيضًا الجانب النباتي والحميم من روحنا. إننا عن طريق هذا الجزء نرتبط ونتصل بالأرض التي نحبها، لكن ارتباطنا ليس مطلقًا. وإذا انفصلنا، فإن الجزء النباتي من الروح، الذي تجذر هنا، لن يموت؛ وإنما سينتقل معنا كذكرى عن الوطن، حتى لو كانت ذكرى عن شيء منسي تمامًا لا يحمل أي صورة، وإنما مجرد شكل من أشكال الحسية النباتية غير محددة البذرة.

لنفترض أن محتوى الجزء العقلاني من الروح يتحدد بشكل خاص ومتفرد لكل كائن بشري عن طريق توفيق الاهتزازات أو الترددات للنباتي والحيواني. نحن ننفصل، ونغادر، ونرتبط بأماكن أخرى، ثم ننفصل مرة أخرى ونعود إلى سابق عهدنا. في كتاب «ما هي الفلسفة؟»، يسمي ديلوز وجوتاري مثل هذه التحركات بتشكيل المناطق أو الأماكن (territorialization)، والفصل عن المكان أو نزع التوطين (deterritorialization)، وإعادة التوطين أو إعادة الربط أو التوطيد في مكان جديد (reterritorialization):

فنحن نعلم سابقًا أهمية هذه الأنشطة عند الحيوانات الهادفة إلى تشكيل مَواطن أو هجرها والخروج منها، وحتى ما يتعلق بإعادة صنع موطن آخر في شيء ما مختلف من الطبيعة. (الباحث في «التاريخ الأقوامي» Ethnologue يقول إن شريك أو صديق الحيوان يعادل «شيئًا من مسكنه» وإن العائلة هي «موطن مُتئنقل»). وأكثر من ذلك، فإن الكائن الإنسي الأول: كان منذ ولادته ينشل قدمه الأمامية، ويفصلها عن الأرض ليصنع منها يدًا، ثم يعيد أرضَنَتها فوق أغصان وأدوات. فالعصا هي بدورها غصن مُنتشَل. لا بد أن نلحظ في سلوك كلِّ أحدٍ منا، مهما كانت سنه، سواء كان منخرطًا في

أصغر الأشياء أو في أعظم التجارب، أنه يبحث عن موطن، يدعم عمليات انتشال أو يقودها، كما أنه يعود ويستوطن «يتأرضن» في أي شيء، من ذكرى أو تيمة أو حلم. «اللازمات الكلامية» تعبّر عن ديناميات «حركيّات» مثل: كوخي في كندا.. وداعًا أنا ماض.. نعم هذا أنا، ينبغي أن أعود...٢٤

هنا واحدة من التفاصيل المثيرة جدًّا للاهتمام. إن ديلوز وجوتاري لا يتحدثان عن عملية التجذير أو تأصيل الجذور. فبالنسبة لهما، فإن تشكيل المكان وعملية الانفصال عنه، كلها تحدد أولًا وقبل كل شيء، حياة الحيوان، على الرغم من أنها ترتبط بكل شيء في العالم، وتلعب دورًا رئيسيًا في الأنثروبولوجيا الاجتماعية للسلطة والمجتمع، وفي تحليل علاقة السياسة والمجتمع العشائري، وعلاقة الإمبراطورية والشعوب الأصلية، وعلاقة الجماعات المستقرة والرحل، وعلاقة العمل ورأس المال. الشيء الرئيسي هو الأنواع الثلاثة من الحركة في تجربة الحيوان، والتي تميز بين المكان (أو المنطقة) والأرض في حياة الحيوان. إننا نحدد حدود منطقتنا، ونجهز بيوتنا، وننشئ مراكز حدودية، ثم نقوم نحن بأنفسنا بالخروج منها نحو أماكن وأراضٍ ومناطق جديدة مشاع (عملية انفصال)، من الممكن أن نسميها مرة أخرى أرضنا (إعادة

التوطين). إن الحيوان – هو استعارة، وشخصية، ومؤدي اللازمات الموسيقية أو الريتورنيللو «riturnel» الخاص به (لأغنيته الخاصة به أو عرضه الموسيقي أو الراقص، ولطقوسه أيضًا). وهذه الشخصية هي نفسها، على سبيل المثال، اللاجئ عند بريخت، لكنها يمكن أن تكون أمة بأكملها أو شعبًا بأكمله.

إن مفهوم الريتورنيللو مهم للغاية: يستخدمه ديلوز وجواتاري للإشارة إلى شكل علاقة الحيوان بالأرض. فكل حيوان له أغنيته الخاصة التي ترسم أو تحدد منطقته، وبشكل عام مكانه: هذا هو الريتورنيللو الخاص به عن بيته الذي في واقع الأمر يمكن أن يكون أي شيء. وبالتالي، فمن الممكن أن يكون وطني أو بيتي هو السهوب الحمراء بفعل ألوان زهور الخشخاش، وربما يكون هذه الشجرة، أو هذا المستنقع، وقد تكون أنت – عندئذ سأغني: «أنا أحبك!»، إذ إن الحب في فهمي هو ارتباط الروح (نباتي أو حيواني أو إنساني أو شيء ما آخر وليكن مثلًا آليًّا أو تقنيًّا) بشيء ما. وفقًا لمصطلحات ديلوز، هذا مثال للتوطين وإعادة التوطين: لقد استقررت هنا، ألمس الأرض وأغني أغنية: هذه أرضي. وبالتالي، فالفن يولد تحديدًا من طقوس الحيوانات المتعلقة بعملية تأمين الأرض أو المكان والارتباط بهما:

٦٨

ربما يبدأ الفن مع الحيوان، على الأقل مع الحيوان الذي يقتطع قطعة أرض ويصنع بيئًا [العملان مرتبطان أو حتى أنهما مختلطان أحيانًا فيما نسميه المسكن]، فإنه انطلاقًا من النظام المؤلَّف من قطعة أرض – بيت، قد تشكلت وظائف عضوية كثيرة، مثل الجنسانية، التناسل، العدوانية، التغذية، غير أن هذا التشكل ليس هو الذي يفسر ظهور الأرض والبيت، بل العكس قد يكون صحيحًا: فالأرض تفترض بروز صفات حسية خالصة، أحاسيس لا تعود وظيفية فحسب بل تصبح سمات للتعبير تجعل تحول الوظائف ممكنًا. لا شك أن هذه التعبيرية منتشرة في الحياة، ويمكننا القول إن زنبقة الحقول البسيطة تحتفل بمجد السماوات. ولكن هذه التعبيرية تصبح بناءة مع الأرض والبيت، وتقيم الأنصاب الشعائرية لقداس حيواني يحتفل بالخواص قبل أن يستخرج منها مسببات وغنائيات جديدة. فهذا الانبثاق هو الذي غدا فنًّا، ليس فقط من خلال معالجة المواد الخارجية، بل من خلال أوضاع الجسم وألوانه، وعبر الأغاني والصرخات التي تسيّم الموضع من الأرض.[٢٥]

من أجل توضيح عملية نشأة الفن من تقرير الحيوان لمصير مكانه من خلال الريتورنيللو، أعطى ديلوز وجوتاري مثالًا مؤثرًا:

إن عصفور الغابات الممطرة في استراليا (scenopoïetes dentirostrès)، يُسقِط من الشجرة الأوراق التي قطعها كل صباح، ويقلبها لكي يتعارض وجهها الداخلي الأكثر شحوبًا مع الأرض، وهو بذلك يبني نوعًا من المسرح كعلامة فارقة [خاصة به]، ولا يغرّد إلا وهو في الأعلى، فوق عارشة أو غصن، أغنية معقدة مركبة، من أنغامه الخاصة ونغمات عصافير أخرى، يقوم بتقليدها خلال الفواصل [بين أغنية وأخرى] محاولًا دائمًا إبراز الجذر الأصفر من ريشه تحت منقاره. إنه فنان حق. فليست تلك الأغنيات مجرد تداعيات، ولكنها هي هذه الكتل من الأحاسيس المرتبطة بأرض [المؤرضنة]، من الألوان، والأوضاع الجسدية والأصوات، التي تلخص عملًا فنيًا كاملًا. هذه الكتل الصوتية هي لازمات [موسيقية]؛ ولكن هناك أيضًا لازمات في الوضعيات الجسدية، والألوان؛ وكذلك هناك وضعيات وألوان تتداخل في اللازمات. إنها انحناءات واستقامات، حلقات وسِمات ألوان. فاللازمة بكاملها هي كينونة

الإحساس. والأنصاب هي لازمات. من هذه الوجهة، لا ينفك الفن منشغلًا بالحيوان.[٣٦]

لم يقتصر الأمر على الفن على الفن فقط، ولكن ديلوز وجوتاري يحددان الفلسفة أيضًا من خلال الريتورنيللو:

فما هو الوطن أو أرض المولد عندما يستدعيهما المفكر، والفيلسوف أو الفنان؟ فالفلسفة لا تنفصل عن أرض المولد، وهما يشهدان معًا على القبليِّ (L'a-apriori) على الفطرة أو الانبعاث. ولكن لماذا يمسي هذا الوطن مجهولًا، ضائعًا منسيًّا، جاعلًا من المفكر منفيًّا؟ من سوف يُعيد إليه ما يوازي الموطن، وما له قيمة بيته؟ ما هي العبارات الدارجة الفلسفية [التي نستخدمها ههنا]؟ ما هي علاقة الفكر بالأرض؟[٣٧]

تركز الفلسفة على البحث عن الأصل أو المصدر، المكان الذي أتينا منه. وتلعب المعرفة الفطرية (anamnesis) الأفكار أو المعرفة الفطرية أو الذكريات دور المُحفز (مثل فنجان الشاي الذي اشتريته من تشو) الذي يصلنا بهذا المكان، أيًّا كان... فعند أفلاطون، على سبيل المثال، يكون هو الحياة الآخرة. ومن هناك تحديدًا، كما أوضح سقراط للأصدقاء والطلاب عشية إعدامه، تأتي الروح

مع ذكرياتها التي أعطيت لنا كأفكار أبدية – الخير والعدالة، وما إلى ذلك.[28] إن الروح في الجسد الحي – هي الرسول من مملكة الموتى فحسب.

إن الاعتقاد بأن لدينا مصدرًا، لكنه ضائع أو منسي، ينقل الفلسفة مرة أخرى بعد أخرى إلى منطقة الحنين. تنظر إلى الوراء في اتجاه البيت الذي ربما لم يكن موجودًا أصلًا. بطبيعة الحال، حين يشير ديلوز وجوتاري إلى اللازمات الفلسفية حول البيت، هما لا يفكران في أفلاطون – بقدر ما يفكران في هايدجر – الذي نقل، في كتابه «المفاهيم الأساسية للميتافيزيقا: العالم – المحدودية – العزلة»، عن الفيلسوف الألماني نوڤاليس:[29] «الفلسفة، في الواقع، هي الحنين للبيت، الرغبة في أن تكون في بيتك في كل مكان».[30]

يتساءل هايدجر: «ما معنى أن تكون في بيتك في كل مكان؟»

ليس فقط هنا وهناك، وليس فقط في كل مكان، ولا في جميع الأماكن تباعًا.. ولكن أن تكون في بيتك في كل مكان، فهذا يعني: أن تكون دائمًا، وفي كل الأوقات، داخل الكل. «داخل الكل» هذا، وطبيعته الكلية، نسميها العالم. نحن موجودون،

وما دمنا نحن موجودين، فإننا نتوقع دائمًا شيئًا. شيء ما مثل «الكل» يدعونا دائمًا وينادينا. وهذا «الكل» هو العالم. نحن نسأل: ما هو هذا العالم؟ إنه المكان الذي ننجذب إليه بدافع الحنين: للوجود ككل. إن كينونتنا ذاتها هي ذلك القلق. نحن دومًا قد رحلنا بالفعل إلى هذا «الكل»، أو الأفضل. نحن دائمًا في الطريق إليه. ولكن يدفعنا - هناك في الوقت نفسه شيء ما يشدنا أو يسحبنا إلى الوراء في طريقنا للعبور إلى هذه الـ «كل» التي تجذبنا. فنحن أنفسنا المغبر، مرحلة الانتقال، الـ «لا هذا ولا ذاك». ما هو هذا التأرجح بين الـ «لا هذا ولا ذاك»؟ لا هذا ولا ذاك، هذا بالفعل، ونفي هذا، وتأكيده مرة أخرى.[٣١]

إن المشكلة مع هايدجر، في رأي ديلوز وجوتاري، هي لجوؤه غير الموفق «لإعادة التوطن في النازية». لقد دعاه الحنين للجذور إلى المكان الخطأ:

حاول هايدجر العودة إلى اليونانيين عبر الألمان في أسوأ لحظة في تاريخهم: وكما قال نيتشه، ما الذي يمكن أن يكون أسوأ من أن تتوقع لقاء يوناني، ولكنك تقابل ألمانيًا؟ لقد بدا، كيف لم تتحول مفاهيم هايدجر إلى دنس داخلي بنتيجة عملية

٧٣

إعادة التوطيد أو إعادة التشكيل هذه؟ ربما لأنه في جميع المفاهيم، هناك تلك المنطقة الرمادية من عدم التمييز، حيث يندمج أو يختلط المقاتلون للحظة على خلفية الأرض، وأن يختلط الأمر على رؤية المفكر المُثقَبة فتستقبل هذا على أنه ذاك – ليس فقط الألماني على أنه يوناني، ولكن أيضًا الفاشي على أنه مبدع الحرية والوجود.[٣٢]

إن عملية إعادة التوطين بحد ذاتها هي عملية طبيعية وخالية من الأخطاء – كل شخص يتوطن بالشكل المناسب له – لكن في حالة هايدجر، فإن هذه الخطوة كانت مقترنة بالاختيار الخاطئ: «فقد أخطأ الشعب والأرض والعنصر»،[٣٣] اختار وطنًا وجذرًا بشكل خاطئ. لقد اتضح على أية حال أنه يمكننا اختيار الوطن. ويمكن اختيار الشعب والأرض والدم. لكن مسألة كيف يمكنك أن تحب وطنك من دون أن تصبح فاشيًا أو نازيًا، أمر مرتبط ارتباطًا مباشرًا بمسألة كيف تختار لنفسك شعبًا وأرضًا ودمًا.

بناء على المثال السلبي لهايدجر، يقدم ديلوز وجوتاري نسختهما من عملية إعادة الأقلمة أو إعادة التوطين: يجب ألا ينحاز الشخص مع شعب عظيم، ولا مع الشعب المنتصر الذي تتحدث الدولة التي يرأسها الفوهرر نيابة

عنه، ولكن مع الشعوب الصغيرة، والشعوب المضطهدة والمستبعدة والمهمشة: «ذلك إن العرق المنادَى به من قِبل الفن والفلسفة ليس هو العرق الذي يدعي نقاءه، وإنما هو العرق المقموع، اللاشرعي، المنحط، الفوضوي، المترحّل، والقاصر دون أمل في إصلاحه...»٣٤

الحديث يدور ليس بالضرورة إطلاقًا عن الجنس البشري. إن المفكر الديلوزي يعلن أن وطنه هو فصيلة ما مهددة بالانقراض أو قبيلة مضطهدة:

... يصير هنديًا (نسبة للهنود الحمر) ولا يكفُّ عن فعله هذا، ربما «من أجل» أن يصير الهندي الذي هو هندي بالفعل، شخصًا آخر وينتزع نفسه من حالة احتضاره. فنحن نفكر ونكتب من أجل الحيوانات ذاتها، نصير حيوانًا كي يصير الحيوان كذلك كائنًا آخر... فالصيرورة دائمًا مزدوجة، وهذه الصيرورة المزدوجة هي التي تشكل شعب المستقبل والأرض الجديدة.٣٥

وبالتالي، فإن عملية إعادة التوطين في اليوتوبيا، حسب ديلوز وجوتاري، هي الصحيحة والحقيقية، ولكن ليس أي يوتوبيا، إنها يوتوبيا المستقبل – في مواجهة يوتوبيا الماضي. نحن نعلن أن وطننا هو هذا

الشعب أو هذه الأرض غير الموجودين بعد. ليس الأمر هو العثور عليهما، بل يجب اختراعهما وخلقهما (مثل كافكا الذي اخترع شعب الفئران: أن يصبح الكاتب فأرًا، أمر ضروري من أجل إشراك الفأر في عملية التحول إلى شيء آخر). لقد تم اختراع هذه الأرض لأولئك الذين طردوا من الوحدة الفاشية للشعب العظيم المنتصر مع الدولة والحكومة، أو للذين تركوا هم أنفسهم الأراضي التي تم تحديدها بأعلام هذه الوحدة الفاشية.

على الرغم من أن هذا الشعب لم يأتِ بعد، فمن الممكن أن نتخيل قبيلة زُحَّل من المنفيين من مختلف الشعوب. إن أندريه بلاتونوف يجمع مثل هذا الشعب في قصة «جان»:

حيث يحتوي على التركمان والكاراكالباك[٣٦] والكازاخ والفرس والأكراد والبلوشيين،[٣٧] وأولئك الذين نسوا من هم ... الهاربين والأيتام من كل مكان ... والعبيد العجائز الضعفاء المتهالكين الذين تم الاستغناء عنهم ... والنساء اللائي خدعن أزواجهن وذهبن إلى هناك من الخوف ... الفتيات اللاتي أتين ولم يرحلن لأنهن وقعن في حب رجال ماتوا فجأة ولم يرغبن في الزواج من أي أحد آخر ... الناس الذين لا يعرفون الله، والساخرين من العالم، والمجرمين.[٣٨]

عندما يتعرف بطل الكتاب على شعبه في هذا الوصف ويقول: «لقد وُلدت هناك»، يصبح الشعب الطوباوي حقيقيًا. باستطاعة الأدب أن يكون بهذه القوة والقدرة على فعل شيء كهذا.

من المهم ملاحظة أنه فيما يتعلق بالحركة المزدوجة؛ الانفصال وإعادة التوطين، لا يمكننا أن نقول أيهما الأسبق: «كل موضع يفترض انتشالًا مسبقًا؛ أو [كل شيء يحدث] في وقت واحد».[٣٩] أي أنه ربما تكون الحركة سابقة على المصدر، أو أنها أنتجته. ومع كل الانتقادات التي وجهها ديلوز وجوتاري للتحليل النفسي لكل من فرويد ولاكان، فإن هذه الملاحظة تُقَرِّب كلًّا من عمليات الانفصال وإعادة التوطين إلى مفهوم الكبت، وتلازمه مع مفهوم عودة المكبوت: فقبل عملية الكبت، قد لا يكون هناك مكبوت أصلًا. ومع عملية الكبت، فالمكبوت يعود على الفور. ويعود ليس من مكان ما، وإنما من العدم، من اللا وجود، من اللا شيء. لا توجد مادة أصلية باللاوعي سابقة لعملية الكبت. اللاوعي، روحنا الحيوانية، محفور في الدائرة الاستعادية للأصل، يظهر بعد الحدث، بأثر رجعي.

تعمل النباتات بشكل مختلف، لذلك يمكن أن تكون مركبة للغاية. حسنًا، فليكن. الحقيقة هي أن دورة حياة

النبات لا تتضمن التحرك من المكان. فالزهرة البرية ليس لها لازمة «ريتورنيللو»، حتى لو كانت «تمجد جمال السماء». إنها لا تذهب إلى أي مكان؛ فهي مرتبطة بالأرض مباشرة دون أن تحتاج أولًا لتأمين منطقة كوسيط لعلاقتها بالأرض. أما الحيوان فليس لديه العلاقة نفسها مع المصدر مثل النبات. فعثوره على مكانه في منطقة ما، ليس له علاقة بالنمو من الأرض. يمكننا القول إن شكل حياة الحيوان يتضمن مصدرًا يوجد بأثر رجعي؛ يجب أن يغادر الحيوان ليعود إلى هنا أو إلى مكان آخر. في كل مرة نعود، نحن الحيوانات، إلى مكان جديد (وإذا عدنا إلى المكان نفسه، فإنه قد يكون تم تحديثه بالفعل من خلال عودتنا ، مثل برلين في كتاب «التكرار» لسورين كيركغارد).

إن ديلوز وجوتاري يقصران مفاهيم الأرض والمكان على تحركات الحيوانات، من دون أن يفكرا إطلاقًا في هذا الصدد بشأن النبات. هذا، بالطبع، له ما يبرره، لأن أفكار الحنين إلى الوطن الكبير والصغير استندت أساسًا على مجاز النبات – من حيث التعلق الأولي بالمكان، والتجذر. تستند الأيديولوجيات اليمينية المتطرفة – والمحافظة – والقومية على صورة الإنسان-النبات، المتجذر في عمق الأرض، وهي صورة تم تلقيها بشكل

حرفي للغاية، في حين أنه لو تم تحقيق هذه الصورة في الواقع، سنكتشف عدم قابليتها للتطبيق على الإطلاق. المكان الوحيد الذي نرتبط به في البداية هو المشيمة. وحياتنا ككائنات منفصلة تبدأ بقطع الحبل السري. في البداية، نكون تابعين وعاجزين بينما تبدأ الثدييات الأخرى في التحرك بنشاط بمجرد مغادرة جسم الأم. ولذلك، ففي لغة التحليل النفسي، تُترجم الطقوس والشعارات، الـريتورنيللو، حول البيت والجنة المفقودة، بما في ذلك البحث عن المصدر المنسي للحقيقة الفلسفية، على أنها حنين إلى رحم الأم، والذي يتطابق في نهاية المطاف مع الدافع للموت. إذا قمنا بترجمتها مرة أخرى إلى لغة الفلسفة، فإن هايدجر يعرّف الحنين إلى الوطن من خلال المحدودية والوجود نحو الموت. إننا نريد أن يعيدنا الوطن الأم إلى الرحم.

إن الحيوان يساعد ديلوز وجوتاري على حظر الميول الفاشية. فمنطق الانفصال عن مكان والاستقرار في مكان آخر هو ركيزة أسس الجيوفلسفة الجديدة، التي تعتبر نقل اليوتوبيا من الماضي إلى المستقبل أمرًا أساسيًا فيها. غير أن ما يقلقني هو ذلك الجزء النباتي من النفس، الذي يدق جذوره هنا وهناك. إنه يبدو وكأنه قد حُرِم من حقه في الوجود: نحن نصبح عابرين

للحدود، مثل رأس المال، نطير على متن الطائرات،
نقضي الليل في الفنادق، نعبر الحدود ونتجول في كل
مكان مثل السياح. وكأنه لا يوجد وطن، ولا ينبغي أن
يكون. إن ساندوميرسكايا، على سبيل المثال، عندما
تسرد روايتها، ليس فقط عن الوطن الكبير، بل وأيضًا
عن الوطن الصغير، فإنها تكشفه كأسطورة، أو وهم
خطير يعيد بناء الطقوس والشعارات، الريتورنيللو،
السوفيتية التقليدية:

طفولة البطل تدور في فضاء صغير - غالبًا في
القرية. هذا الفضاء الصغير - هو منزل/مأوى، بيت
الأهل/الحظيرة، قرية أو مكان المنشأ. يسكن هذا
الفضاء الأشقاء والأقارب، الأم والأب، ويحميه
المنزل وتحيط به الطبيعة المحلية المألوفة. كل
شيء حول البطل مألوف: الأصوات، الوجوه،
العادات. في المنزل تحيط به الطبيعة التي
يعرفها: أشجار البتولا الروسية، والغابات والحقول
المألوفة. وفوق رأسه، أينما نظر، السماء المألوفة
والأرض المحلية غير المحدودة، حيث يتنفس
بحرية هواء الموطن. هذه الأرض كلها وطنه
الصغير. يكبر البطل ويترك منزله. تجذبه حياة
جديدة، وفرص جديدة، ويبدو له عالم الطفولة
ضيقًا. ينتقل إلى المدينة ويبدأ حياته الجديدة

في عالم يكون فيه كل شيء غريبًا وغير مألوف. ومع ذلك، فهو يعود دومًا بأفكاره إلى ذكريات الطفولة. فهو يجذبه الوطن إلى الوراء. فهو بانتقاله إلى المدينة قد انفصل عن الجذور وفقد ارتباطه بالتربة، وليس بإمكانه مد الجذور: مثل النبتة، قد تم اقتلاعه ونقله إلى تربة جديدة وفيها يذبل.[٤٠]

ساندوميرسكايا تسمي هذا الشكل أو هذه الشخصية بـ «دحروج الحقل».[٤١] ولكن هذه الاستعارة ليست دقيقة تمامًا. فدحروج الحقل لا يذبل، بالمعنى الدقيق للكلمة، حين ينفصل عن جذوره. إن الكرات الكبيرة التي تتدحرج بطول السهوب أو الحقول في مهب الريح، تتشكل عندما يموت النبات. فتنفصل السيقان الجافة عن الجذر أو تحمل الجذر معها، آخذة في طريقها نباتات أخرى، وناشرة للبذور في تدحرجها. هذا الشكل من أشكال الحياة هو شكل نشط، لا-ميت أو ميت-حي (undead). وهو هنا ليس لديه أي اشتياق للجذور ولا يمكن أن يكون له. إن دحروج الحقل الذي ينفصل عن مكانه، ينتقل إلى شكل جديد من الوجود. إنه كنبات، قد مات. ولكنه في الوقت نفسه يتحرك ويتضاعف بسرعة، مثل حيوان عجيب.

إن هذه الصورة المُركَّبة تخدم غرضًا بسيطًا للغاية: إظهار أن التمثيل البسيط لرحلة الحياة الإنسانية، كانفصال عن الجذور، موجود في الثقافة – ليس فقط السوفيتية بل العالمية – وأيضًا التأكيد على الفكرة المرتبطة بها وهي إمكانية العودة إلى الجذور، والالتصاق، بل وحتى الارتباط بها من جديد. إن فكرة أن يكون لدى الإنسان جذر حقيقي أصلي يسبق أي حركة، في الواقع، لا تتوافق مع أي شيء.

ومع ذلك، فهذا لا يعني أنه ينبغي التخلص من تقاليد الريتورنيللو للوطن الصغير. بل على العكس تمامًا. لقد تم تسليم الوطن على عجل لأولئك الذين هم دائمًا على استعداد لأن يستحوذوا عليه ويعينوا ملكيتهم له، ويبنوا حوله سورًا، ويشعلوا الحرب. لقد استولوا أيضًا على مبدأ التجذر، رابطين إياه بالأصالة المزعومة للمنشأ والذي يسبقنا في الوجود: لقد أعلن شخص ما بالفعل أن هذه الأرض أرضه، ولا يسعنا سوى أن ننمو فيها كأجسام ميتة.

في الواقع، نحن ما زلنا لا نفهم بعد ما هو النبات والروح النباتية وما هي قادرة عليه. عدد قليل للغاية من الناس يتحدث عن سياسة النبات. من بينهم مايكل ماردر، الذي كرس العديد من الأعمال لموضوع الشكل النباتي

للحياة. في مقالته «قاوم كنبات!»، يستشهد بالمدافعين عن البيئة، الذين يربطون أنفسهم في الأشجار التي يريد الآخرون قطعها. إن هؤلاء النشطاء، بمعنى ما، يقومون بإعادة إنتاج شكل وجود هذه الأشجار – المقاومة والصلابة – والتعلق بالمكان. نجد مثل هذا النقل المباشر لشكل مقاومة النبات إلى السياسة في حركة «احتلوا» (Occupy) وأشكال الاحتجاج الشبيهة لها المناهضة للاحتلال. «وعندما يقوم المحتجون بنصب الخيام في الحدائق أو في ساحات المدن، فإنهم يعيدون اختراع عملية تجذر حديثة وغريبة في عالم المدن الكبيرة المُفَكك، معبرين بشكل وجودي عن رفضهم عَبرَ وجودهم البسيط فقط هنا».[٤٢]

إن القرار بالبقاء هنا وعدم المغادرة، يتخذه العمال الذين يطردون أرباب العمل ويستولون على المصنع، أو الطلاب الذين يشغلون مبنى الجامعة.

في عام ٢٠١٨، في منطقة محطة شيس في إقليم أرخانجيلسك، قرروا إبادة عدة كيلومترات من الغابات والمستنقعات من أجل بناء مكب للنفايات، فوقف الناس للدفاع عن أراضيهم، وقالوا إنهم لن يغادروا. أخذوا يعتقلونهم، ويفرضون عليهم غرامات، ويضربونهم. لكنهم لم يغادروا، بل ازداد عددهم بأناس قادمين من أنحاء روسيا المختلفة، وأصبح نضالهم نباتيًّا فعلًا،

بمعنى أنه أخذ من الروح النباتية، بجانب صلابتها وإصرارها، قدرتها على التمدد والنمو. انزرع الناس ونموا في مكان الغابة، الغابة التي أحبوها، والتي أتت الحكومة لاقتلاعها.

بطبيعة الحال، فإن مثل هذه السياسة لها حدودها: ما هو متأصل بشكل جذري ليس الناس بل هو نظام القمع والاعتقال الذي يحتج ضده الناس. يقول الروس: «إذا ربطت نفسك بالشجرة، سيقومون ببساطة باقتلاعك مع الشجرة». وبالتالي، ففي الصراع هذا، تكون كل الوسائل جيدة: إذا لم يسمحوا لك بحب الوطن ككائن بشري، وإذا كان العدو يطاردك ويطردك، فعليك أن تحب الوطن مثلما يحبه النبات – قف وابق وقاوم؛ أو أحبه كوحش - تحرك أو اهجم أو اهرب، لكن مهما فعلت، لا تترك لهم وطنك. خبئه في قلبك وخذه معك حيثما ذهبت.

أحب وطنك بالشكل الذي تكون فيه التربة والنباتات بجذورها في صفك، كما هي الحال في حرب العصابات، عندما لا يقتصر الأمر على البشر فحسب، بل يتسع ليشمل الغابات والأعشاب والحيوانات - كلهم يهبون معًا للقتال ضد الفاشية. هؤلاء هم شعبنا. مثل هذه الحرب ليست على الإطلاق مثل تلك التي تخوضها دولة مع

دولة مجاورة؛ حرب العصابات لا تعلنها الدولة، بل شعب لا يتطابق معها مطلقًا، ويتألف من جميع الكائنات الحية الموجودة على هذه الأرض، سواء كانت كائنات إنسانية أو غير إنسانية – النباتات، الحيوانات، الفطريات، القش، الأحجار، إلخ. ستخفي كومة القش جدتي، وستقف الشجرة في الطريق، وسيرعبهم الوحش، والمستنقع سيبتلع الشخص الذي جاء إلى هنا ليقتل. بالإضافة إلى المقاومة عن طريق حرب العصابات، هناك أيضًا مقاومة غير ملحوظة وهادئة يقوم بها المدنيون – أولئك الذين لا يغادرون عندما يشن أحد ما الحرب على أرضهم.

في اللغة الروسية، كلمة «مدنيون»، على عكس كلمة «عسكريون»، ترجمتها الحرفية «أولئك الذين يعيشون في سلام». يعيشون في سلام بالذات حينما يكون هناك حرب، على الرغم من الحرب. لا يمكنهم المغادرة، أو لا يريدون؛ لديهم بيت هنا وبقرة وكلب، وحديقة لن يرويها أحد إذا انفصلوا عن المكان ونزحوا منه، وأصبحوا لاجئين. يبقى المدنيون هنا لأنهم قد مدّوا جذورًا.

يجب أن نناضل بالدهاء وبالحقيقة من أجل الوطن، كما دعا بريخت. إن حالتنا الأولية من عدم التجذر الحيواني أو التشرد، يجعلان غابات شفارتسفالد السوداء بداخلنا أكثر قيمة وأهمية، وهي التي نحملها

معنا دومًا. معنى أن نحب هو أن نقدر، ليس فقط على إعادة التوطين مثل الحيوان، بل أن نقدر أيضًا على التجذر مثل النبات. لا يتحتم أن يكون الجذر جذرك بالأساس، فيمكننا أن ننشئ تحالفًا خلاقًا من الحيوان والنبات، وغرس الزهور في الأرض التي نحبها بكل روحنا. وعبر جميع حدود الدول التي تربطنا بمنطقة معينة لأسباب إدارية، يجب أن يكون حب الوطن، حبًا حرًا – بحيث في كل مرة نعود فيها إلى مكان جديد غير مسبوق، يمكن لكل منا أن يقول: «أنا من هنا».

سان بطرسبورغ—برلين ٢٠١٩

كُتب هذا النص لمشروع «كيف ت». أتوجه بالشكر إلى
آلاء يونس ومها مأمون على دعوتهما لي للمشاركة
في هذا المشروع. وأشكر أيضًا فوركات بافلان زاده
(Furkat Pavlan Zade) وكيريل روچنيتسوف (Kirill
Rozhnetsov) وكنسطنطين كورياچين (Konstantin
Koryagin) وSyg.ma على العمل على نشر النص باللغة
الروسية، وسامي خطيب على مناقشة الفكرة الأولية،
وبولات خانوف (Bulat Khanov) لقراءته المسودة
ونصائحه المهمة، وكولشات ميديوڤا (Kulshat
Medeuova) على السفر إلى كازاخستان، وهانّا
هورتزيج (Hannah Khurtsig) على السفر
إلى سيبيريا، وإيچور تشوباروف وفلاديمير
فيلمينسكي للانضمام إليَّ في كوچيڤنيكوڤو، وأمي
چالينا بوبروفسكايا، وأختي يلينا چونتشاروفا، وزوجي
أندريه زميول على الحب والرعاية.

[١] التنوب أو الراتينج أو الـ دوجلاس، باللاتينية (Pseudotsuga)، هو جنس من الأشجار دائمة الخضرة من الفصيلة الصنوبرية (Pinaceae). (المترجم)

[٢] «أناشاه» – نبات مخدر يشبه البانجو. (المترجم)

[٣] «بورساكي» – أكلة شعبية كازاخية من العجين.

[٤] وُجدت القوات السوفيتية في أفغانستان في الفترة من عام ١٩٧٩ إلى عام ١٩٨٩.

[٥] الإصلاحات السياسية ودمقرطة ونزع سلاح الاتحاد السوفيتي في ثمانينيات القرن العشرين والتي بدأها ميخائيل جورباتشوف وأدت إلى إنهاء شيوعية الدولة ومن ثم انهيارها عام ١٩٩١.

[٦] ظبي السيجا – حيوان لم يتبق منه سوى أعداد محدودة في منغوليا والصين وكازاخستان، وهو أحد أنواع الظباء. (المترجم)

[٧] رواية «النطع» للكاتب القيرغيزي – السوفيتي تشنجيز أيتماتوف (١٩٢٨-٢٠٠٨) تتضمن مشاهد كثيرة للسهوب ومحطات القطارات. ولكن روايته «يطول اليوم أكثر من قرن» كان اسمها الأولي «محطة بورانّي». ثم تغير هذا الاسم إلى «يطول اليوم أكثر من قرن» والذي صدرت به الرواية في طبعات كثيرة في ما بعد. ويقول النقاد الروس إن أيتماتوف مدين للشاعر بوريس بوسترناك باسم هذه الرواية، لأنه اقتبسه من إحدى قصائده. (المترجم)

[٨] سُميت هذه المدرسة على اسم المعلم والمربي السوفيتي الشهير أنطون ماكارينكو (١٨٨٨ – ١٩٣٩).

[٩] «كاتيوشا» – أغنية شعبية روسية كانوا يغنونها في زمن الحرب العالمية الثانية.

[١٠] «كوربيشكا» – قطعة من القماش المقوّى أو النسيج الذي تصنع منه الخيمة، يفرشها الكازاخيون والأوزبكيون على الأرض ويجلسون فوقها. وأحيانًا يفرشونها على المقاعد. (المترجم)

[١١] «بيالا» – طبق عميق أو سلطانية يستخدمها سكان كازاخستان وبقية شعوب دول آسيا الوسطى لشرب الشاي، وتصنع من مواد مختلفة وتكون في الغالب مزخرفة. (المترجم)

[١٢] وادي شو. (المترجم)

[١٣] الحرب العالمية الثانية. (المترجم)

[١٤] «كومسومول» – منظمة سياسية سوفيتية للشباب من سن ١٤ إلى ٢٨ عامًا.

[١٥] «أوكتيابرياتا» (شبيبة أكتوبر) – منظمة شبابية سوفيتية للأطفال من سن ٧ إلى ٩ أعوام. أما بيونيير (الطلائع) فكانت منظمة شبابية سوفيتية أيضًا للشباب من سن ٩ إلى ١٥ عامًا.

[١٦] «كلب الدينجو المتوحش» (١٩٣٩) – قصة عن الحب الأول للكاتب روفيم فرايرمان.

[١٧] إرينا ساندوميرسكايا. كتاب الوطن. تجربة في تحليل الممارسات الاستطرادية.

Sandomirksaya, Irina (2001). *Kniga o rodine. Opyt analiza diskursivnykh praktik [The book about the motherland: analyzing discursive practices].* Wien: Wiener Slawistischer Almanach Sonderband 50, p. 175.

[١٨] انظر ليف كوبيليف. بريخت. دار نشر «الحرس الفتي»، ١٩٦٦، ص ١٥.

[١٩] برتولت بريخت. الصعوبات الخمسة أمام كاتب الحقيقة
http://unland.su/post/pravda.html
أتوجه بالشكر إلى سامي خطيب على هذه الوصلة.

[٢٠] برتولت بريخت. أحاديث اللاجئين. حرر الترجمة يفيم أپتكيند. برتولت بريخت. مسرح. مسرحيات. مقالات. آراء. في خمسة مجلدات. المجلد الرابع. الفنون، ١٩٦٤. ص ١٠.

[٢١] المصدر السابق.

[٢٢] انظر ليف كوبيليف. بريخت. ص ٥.

[٢٣] المقاطع المتكررة من الأغاني، أو في تكرار الكورال مقاطع معينة من الأغنية، وفي مقدمات المقطوعات الموسيقية الجانبية أو في الأقسام الأخيرة من الأعمال الغنائية أو العروض الراقصة. (المترجم)

[٢٤] جيل ديلوز وفيليكس جوتاري. «ما هي الفلسفة». ترجمة ومراجعة وتقديم مطاع صفدي وفريق مركز الإنماء القومي. صادرة عن مركز الإنماء القومي (بيروت) واليونسكو (باريس) والمركز الثقافي العربي (الدار البيضاء)، ١٩٩١، ص ٨٣.

[٢٥] المصدر السابق ص ١٩١-١٩٢.

[٢٦] المصدر السابق. ص ١٩٢.

[٢٧] المصدر السابق. ص ٨٤.

[٢٨] أفلاطون. فيدو.

[٢٩] نوڤاليس – فيلسوف وشاعر وكاتب ألماني. ولد عام ١٧٧٢ في أوبرڤيدرشتيت ومات في عام ١٨٠١. واسمه الحقيقي فريدريش فرايهير فون هاردنبرغ. (المترجم)

[٣٠] من Schriften. Hg. J. Minor. Jena, 1923. Bd. 2, S. 179, Fragment 21 الاستشهاد من كتاب هايدجر «المفاهيم الأساسية للميتافيزيقا. العالم – المحدودية – العزلة». ترجمه من الألمانية ف.ف. بيبخين، أ. ف. أخوتين، أ. ب. شوريليف. سان بطرسبورغ: ڤلاديمير دال ٢٠١٣.

[٣١] مارتن هايدجر. المفاهيم الأساسية للميتافيزيقا. ص ٥.

Heidegger, Martin (1995). *The Fundamental Concepts of Metaphysics: World, Finitude, Solitude.* Bloomington, Indianapolis: Indiana University Press.

[٣٢] جيل ديلوز وفيليكس جوتاري. ما هي الفلسفة؟ ص ٥٠ – ٥١.

[٣٣] المصدر السابق. ص ١٢١.

[٣٤] المصدر السابق.

[٣٥] المصدر السابق.

[٣٦] جمهورية كاراكلباك هي منطقة ذات حكم ذاتي في إطار جمهورية أوزبكستان. (المترجم)

[٣٧] إقليم بلوشستان أو بلوچستان (أرض البلوش). هو إقليم جاف يقع في جنوب غرب آسيا على طرف الهضبة الإيرانية ويمتد بين كل من إيران وباكستان وأفغانستان. (المترجم)

[٣٨] بلاتونوف ١٩٩٠: ١٨– ١٩.

[٣٩] المصدر السابق. ص ٣٣.

[٤٠] إرينا ساندوميرسكايا. كتاب الوطن، ص ٥٣.

[٤١] هي tumbleweed – نباتات المناطق الجافة التي تنفصل عن الأرض في نهاية فصل الصيف وتتدحرج سيقانها وبذورها بفعل الرياح. (المترجم)

[٤٢] ميشيل ماردر، قاوم كالنبات. ص ٢٤.

Marder, M. (2012). "Resist like a plant! On the Vegetal Life of Political Movements," *Peace Studies Journal*. Vol. 5. Issue 1.

«كيف تحبُ وطئا»
لـ أوكسانا تيموفيڤا

هذا الإصدار هو الثامن في
سلسلة «كيف ت».

المحررتان
مها مأمون وآلاء يونس

ترجمة
أشرف الصباغ

مراجعة لغوية
السيد عبد المعطي

تصميم السلسلة
جولي بيترز

رسم الغلاف
جمانة إميل عبود

الصور
أوكسانا تيموفيڤا

طباعة
53dots، بيروت

الناشر
كيف ت
www.kayfa-ta.com

ISBN 978-1-955702-03-4

كيف تـ مبادرة نشر مستقلة أسستها
مها مأمون وآلاء يونس عام ٢٠١٢.

كيف تـ
KAYFA TA